JAEWON 43
ART BOOK

세 잔

도서출판

재원

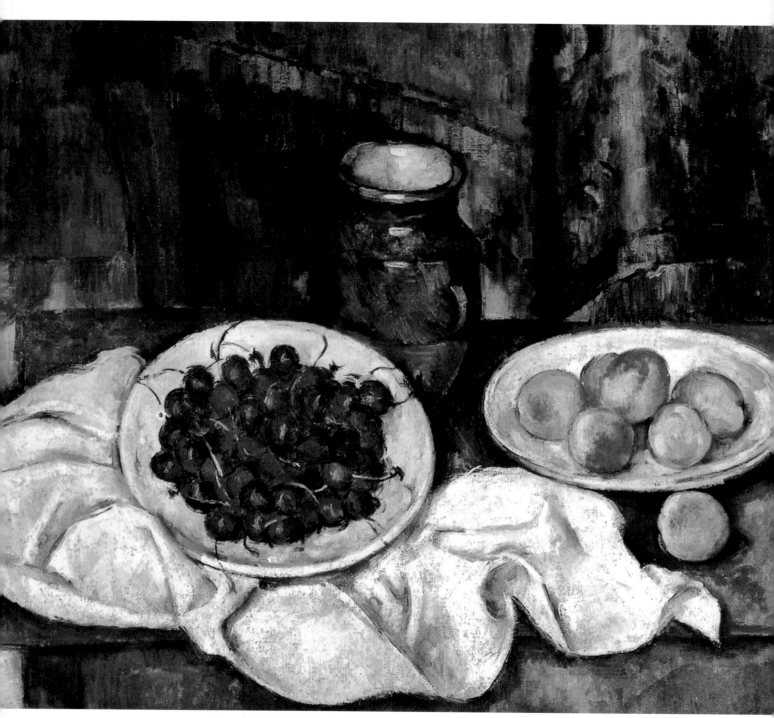

체리와 복숭아, 1883-1887, 유화, 50×61cm, 로스앤젤레스 주립미술관

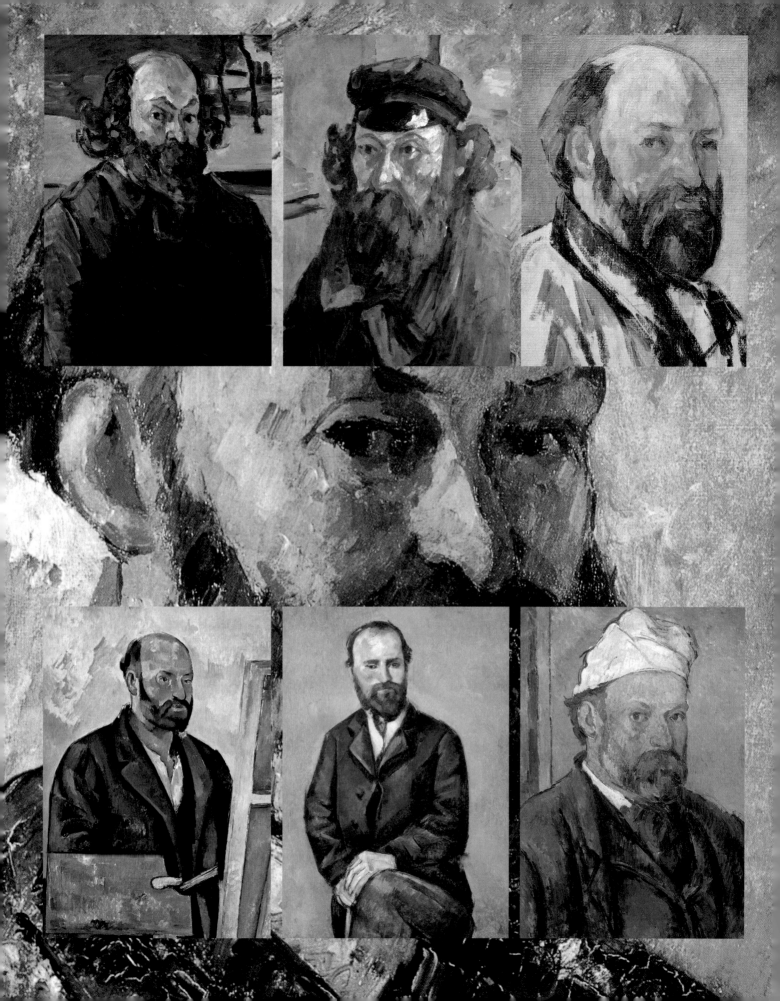

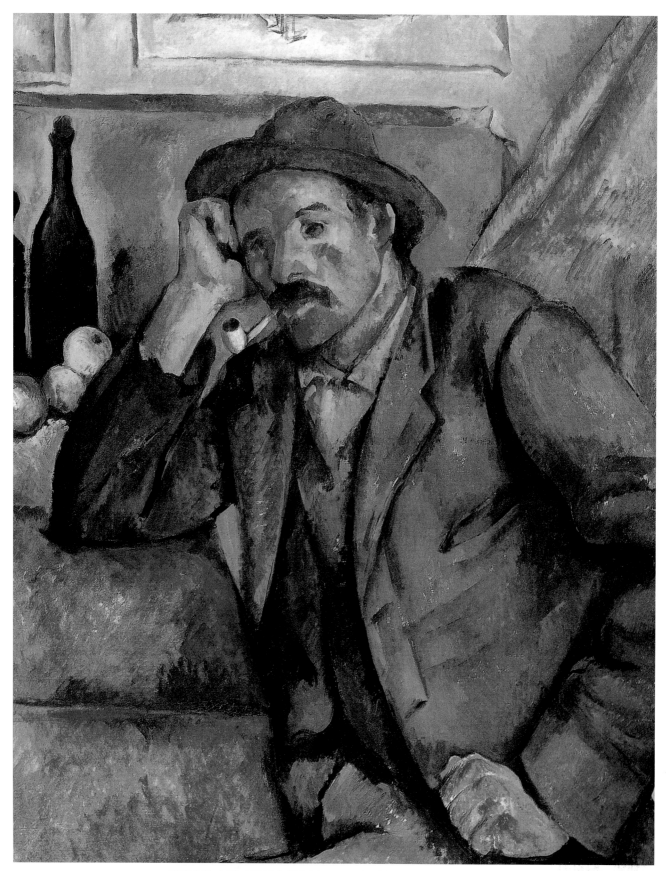

담배 피우는 남자, 1895년경, 유화, 91×72cm, 상트페테르부르크, 에르미타주 미술관

Paul Cézanne

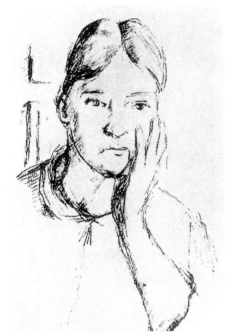

세잔 부인의 초상, 1890년경, 연필, 21.7×12.6cm,
시카고, 블록 컬렉션

1839 1월 19일, 엑상프로방스 오페라 거리 28번지에서 폴 세잔 출생. 아버지 루이 오귀스트 세은 모자 가게를 운영하고 있었고 마르세유 출신의 어머니 안 엘리자베트 오노린 오베르는 그 가게에서 일하던 종업원이었다. 알프레드 시슬레 출생.

1840 에밀 졸라, 클로드 모네 출생.

1841 누이동생 마리 출생. 피에르 오귀스트 르누아르, 프레데리크 바지유, 아르망 기요맹 출생.

1844 동거중이던 세잔의 아버지 루이 오귀스트 세잔과 어머니 안 엘리자베트 오베르가 1월 29일에 정식으로 결혼하여 세잔은 그들의 합법적인 자식이 되었다. 아버지 루이 오귀스트 세잔은 아들이 고집이 세다고 여겼고 세잔은 주로 어머니하고 가까이 지냈음. 엑상프로방스의 에피노 거리에 있는 초등학교를 다니기 시작함.

1848 아버지 루이 오귀스트 세잔이, 세잔 & 카바솔 은행을 개업하여 금융 사업도 시작함.

1849 생조제프 기숙학교에 입학함. 엑상프로방스 출신의 화가 프랑수아 마리위스 그라네가 사망하고 그가 유증한 작품들이 엑상프로방스 미술관에 소장됨.

1851 제1회 만국박람회가 영국 런던에서 열림.

1852 생조제프 기숙학교를 졸업하고 부르봉 중학교에 입학함. 이곳에서 에밀 졸라와 나중에 건축가가 되는 장 바티스트 바유를 만나 서로 친한 친구가 됨. 그들은 함께 소풍을 가고 여름에는 물놀이를, 겨울에는 사냥 놀이를 하며 엑상프로방스 자연 속에서 어린 시절을 보냈다. 나폴레옹 3세가 황제가 되어 프랑스 제2제정이 시작됨.

1854 둘째 여동생 로즈가 6월에 출생. 크림 전쟁 발발.

1857 처음으로 파리를 여행함. 7월, 대학입학자격시험에 낙방하였으나 11월에 다시 응시하여 합격함. 엑상프로방스 지방정부에서 운영하는 엑상프로방스 미술학교에서 그림을 배우기 시작함. 샤를 보들레르가 《악의 꽃》을 출간함. 귀스타브 카유보트 출생.

1858 아버지의 강권으로 엑상프로방스에 있는 법과대학에 입학 등록을 함. 에밀 졸라의 아버지가 사망하자 경제적인 이유로 졸라와 어머니가 파리로 감.

1859 유화로 그린 인물 두상으로 엑상프로방스 미술학교에서 2등상을 탐. 아버지가 돈을 써서 세잔의 군 입대가 면제됨. 엑상프로방스의 법과대학을 다니면서 데생 수업에도 참여함. 이 해 세잔의 아버지 루이 오귀스트 세잔이 엑상프로방스에서 2km 정도 떨어진 곳에 여름 별장으로 '자 드 부팡(부팡의 목장)'이란 이름이 붙은 저택을 구입함. '자 드 부팡'은 18세기에 지어져 프로방스 지방의 정치 지배자들이 살던 집이었음.

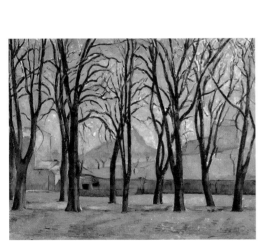

겨울 '자 드 부팡'의 마로니에 숲, 1885-1886, 유화,
73.8×93cm, 미니애폴리스 미술연구소

루이 오귀스트 세잔은 이곳 거실의 벽화를 아들 세잔에게 맡겨 그리게 하였다. 거실 벽에 아름답고 우아한 여인으로 4계절을 표현한 〈봄·여름·가을·겨울〉을 그림.

1860 법 공부를 하면서 루이 오귀스트 세잔이 운영하는 세잔 & 카바솔 은행 일을 배우기 시작함.

1861 법 공부를 그만두고 아버지와 함께 졸라가 있는 파리로 가 아카데미 쉬스를 다니면서 카미유 피사로와 아르망 기요맹을 만남. 피사로와는 오랜 세월에 걸쳐 우정을 나누게 된다. 에콜 데 보자르 입학시험에서 낙방하여 실망한 채 고향 엑상프로방스에 돌아와 아버지의 은행에서 일을 도움. 〈졸라의 초상〉을 그림.

1862 은행 일을 그만두고 다시 파리로 돌아가 그림 그리기에 몰두함. 아침에는 아카데미 쉬스에서 실제 모델을 보고 그리는 미술 수업에 참여하였으며 오후에는 루브르에서 루벤스 등의 작품을 모사하며 외젠 들라크루아의 그림에 빠져들었다. 이즈음에 신문을 읽고 있는 아버지 루이 오귀스트 세잔의 옆모습을 그린 〈화가 아버지의 초상〉을 그림. 빅토르 위고의 《레미제라블》이 출간됨.

1863 살롱전에 출품이 거부되어 낙선전에 참여함. 이 낙선전에 전시된 마네의 〈풀밭 위의 점심〉이 큰 화제가 됨. 샤를 보들레르가 《외젠 들라크루아의 생애와 작품》을 발표함.

1864 세잔의 작품이 살롱전에서 낙선함. 귀스타브 모로의 〈오이디푸스와 스핑크스〉가 살롱전에 입선함. 툴루즈 로트렉 출생.

1865 파리 시에 머물면서 여름은 엑상프로방스에서 보내는 생활을 함. 이 해에도 살롱전에 낙선함. 졸라가 《클로드의 고백》을 출간하여 우정의 표시로 이 책을 세잔에게 줌. 마네가 〈올랭피아〉를 살롱전에 전시함. 사진 작가 나다르가 들라크루아를 비롯한 유명 화가들과 보들레르 등 유명 문인들의 초상 사진을 남기는 데 성공함. 귀스타브 쿠르베가 〈푸르동의 초상〉을 그림. 톨스토이가 《전쟁과 평화》를 발표함.

1866 살롱전에 〈나폴리의 오후〉와 〈벼룩이 있는 여인〉을 출품하였지만 낙선함. 화가난 세잔은 에콜 데 보자르의 학장에게 살롱전 심사 기준에 관한 항의 서한을 보내기도 하였다. 이즈음부터 야외의 햇빛 속에서 자연을 그리는 가치를 발견하였다. 에밀 졸라의 소개로 에두아르 마네를 만나게 됨. 당시 마네는 게르부아 카페를 중심으로 한 예술가와 예술 애호가들 모임의 수장격이 되어 다른 예술가들의 존경의 대상이 되고 있었다. 게르부아 카페에 모인 사람들로는 마네를 중심으로 에밀 졸라, 테오도르 뒤레, 자샤리 아스트뤼크 등의 작가들과 모네, 르누아르, 드가, 바지유, 시슬레, 피사로 등의 화가들이 있었다. 세잔 또한 이 모임에 참여했다가 마네가 잘난 척 한다고 느끼고 마네와의 지속적인 교류를 피했음. 〈「레벤망(사건)」지를 읽고 있는 화가의 아버지 루이 오귀스트 세잔〉을 그림. 이 그림 속의 신문은 평소에 세잔의 아버지가 보던 신문이 아닌 살롱을 성토하는 기사가 실린 「레벤망」지이며 세잔은 일부러 이 신문의 제호를 그려 넣었음.

1867 들라크루아의 영향이 강하게 나타난 〈납치〉를 그림. 졸라가 《레벤망(사건)》지에 세잔의 작품을 옹호하는 글을 발표함. 도미니크 앵그르, 보들레르 사망. 파리에서 만국박람회가 열렸고 앵그르를 회고하는 전시회가 열림.

1868 루브르에서 거장의 작품을 모사하며, 엑상프로방스의 '자 드 부팡'에서 5월부

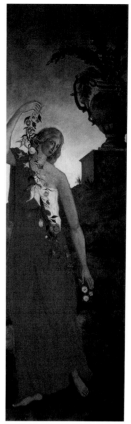 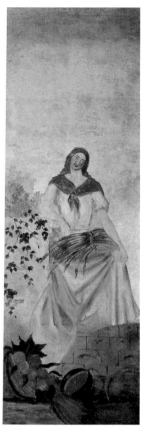

봄, 314×97cm,
1860-1862, 유화,
파리, 프티 팔레 미술관

여름, 314×109cm,
1860-1862, 유화,
파리, 프티 팔레 미술관

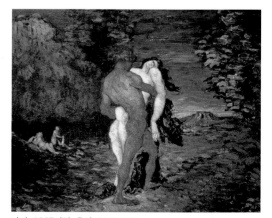

납치, 1867년경, 유화, 90.5×117cm,
케임브리지, 피츠윌리엄 미술관

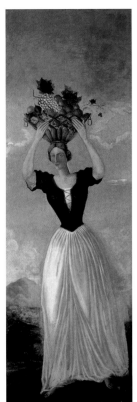

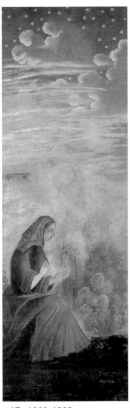

가을, 1860-1862,
유화, 314×104cm,
파리, 프티 팔레 미술관

겨울, 1860-1862,
유화, 314×104cm,
파리, 프티 팔레 미술관

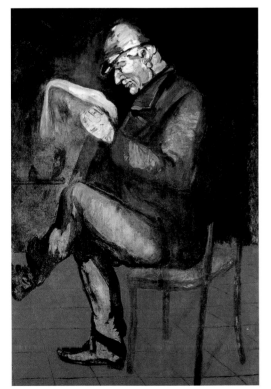

화가 아버지의 초상, 1862년경, 유화, 168×114cm,
런던, 내셔널 갤러리

터 12월까지 머물면서 작업함. 이 해에도 살롱전에서 낙선함.

1869 훗날 아내가 되는 오르탕스 피케를 만남. 세잔은 자신의 그림 모델이던 오르탕스 피케와 동거하게 되나 이 사실을 아버지에게 알리지 않았다. 〈졸라에게 책을 읽어주는 폴 알렉시〉를 그림. 앙리 마티스와 프랑스 출신 작가로 1947년 노벨 문학상을 받은 앙드레 지드 출생.

1870 5월 31일 에밀 졸라의 결혼식에 참석함. 졸라와 결혼한 가브리엘 멜리는 세잔의 모델로 일했던 여인이었음. 7월, 프랑스 나폴레옹 3세의 선전포고로 오토 폰 비스마르크가 재상으로 있던 프러시아와 프랑스 사이의 보불전쟁 발발. 나폴레옹 3세는 스당 전투에서 패배 후 퇴위하고 제3공화정이 선포됨. 전쟁 동안 세잔은 징집을 피해 레스타크 지방으로 가 오르탕스와 함께 은둔자처럼 조용히 지냈다. 〈화가 어머니의 초상〉, 〈피아노를 치는 젊은 여인(탄호이저 서곡)〉, 〈현대의 올랭피아〉를 완성함. 〈현대의 올랭피아〉는 마네의 〈올랭피아〉를 세잔의 방식으로 변형한 그림이며 세잔은 1873년에 또 다른 〈현대의 올랭피아〉를 그렸다. 마네의 〈풀밭 위의 점심〉과 같은 제목의 그림도 그렸음. 전쟁 때문에 살롱전이 열리지 않음.

1871 2월, 프랑스의 항복으로 보불전쟁이 종결되고 알자스 로렌 지방이 독일로 귀속되었다. 3월~5월 파리 시민의 봉기로 파리코뮌이 성립되었으나 5월에 수만 명의 희생자를 내며 진압됨. 프로방스 지방에 머물던 세잔과 오르탕스 피케가 다시 파리로 돌아옴.

1872 1월 4일 세잔과 오르탕스 피케 사이에서 아들 폴이 태어남. 피사로의 요청으로 퐁투아즈에 들렀다가 파리에서 만난 의사이자 미술애호가인 가셰 박사의 초청으로 남불 지방의 오베르로 감. 세잔은 이곳에서 가셰 박사의 후원을 받으며 2년 동안 피사로와 함께 작업하였다. 세잔은 피사로의 인상주의 기법을 배워 색깔의 사용에서 검정 대신 좀 더 밝은 색을 사용하게 되었으며 피사로는 세잔으로부터 공간의 구성과 배치에 대해 도움을 받았다. 세잔은 이후 계속하여 피사로, 기요맹과 함께 자연의 정확한 재현이라는 문제를 함께 고민하였고 특히 피사로의 그림이 매우 진보적이라고 생각했다. 이즈음에 그린 그림으로 〈오베르쉬르우아즈 경관〉, 〈오베르의 집들〉 등이 있다. 쥘 베른이 《80일간의 세계일주》를 발표함.

1873 오베르쉬르우아즈에 있는 의사 가셰 박사의 집에 피사로와 함께 머물면서 작업을 함. 이즈음 가셰 박사의 권유로 판화 작업도 시작함. 〈오베르에 있는 가셰 박사의 집〉, 〈오베르에 있는 라크루아 영감의 집〉, 〈오베르의 목 맨 사람의 집〉, 〈현대의 올랭피아〉를 그림. 이 해에 피사로의 소개로 쥘리앵 탕기를 소개받음. 물감 상인 탕기는 '탕기 영감'이라 불리며 피사로, 시슬레, 반 고흐, 고갱, 시냐크, 쇠라 등의 작품을 사 모아 이들을 후원하는 역할을 하였다. 탕기 영감은 이후 몇 십 년 동안 세잔을 적극적으로 후원하였다. 시인 아르튀르 랭보가 《지옥에서 보낸 한 철》을 발표함.

1874 피사로 등의 주도로 제1회 인상주의 전시회가 카퓌신 거리 35번지에 있는 사진작가 나다르의 작업실에서 열림. 세잔은 피사로를 도와 이 전시회가 열릴 수 있도록 하였고 〈오베르의 목 맨 사람의 집〉과 〈현대의 올랭피아〉 등 3점의 작품을 출품하였다. 이 전시회에는 시슬레, 모네, 르누아르, 기요맹, 피사로, 에드가 드가, 베르트 모리조, 펠릭

스 브라크몽 등 30명의 작가가 165점의 작품을 전시하였다. 도리아 백작이 세잔의 〈오베르의 목 맨 사람의 집〉을 구입하였으며 이 그림은 현재 루브르에 소장되어 있다. 여름을 엑상프로방스에서 보냄. 모데스트 무소르그스키가 《전람회의 그림》을 작곡함.

1875 르누아르의 소개로 빅토르 쇼케를 만남. 파리 세관의 검사 부장으로 근무하던 쇼케는 들라크루아 그림의 찬미자로서 코로, 쿠르베와 마네 등 인상파 화가들의 작품을 즐겨 수집하였다. 쇼케는 이후 세잔의 작품에 많은 관심을 갖고 세잔을 후원하게 되었음. 파리의 오페라 극장이 15년에 걸친 공사 끝에 완공됨. 카미유 코로 사망.

1876 르펠르티에 거리에서 열린 제2회 인상주의전에 참가하기를 거절함. 알렉산더 그레이엄 벨이 전화를 발명함.

1877 제3회 인상주의전이 르펠르티에 거리 6번지에서 열림. 세잔은 여기에 수채화 3점과 유화 14점 등 17점의 작품을 전시하였고 이 전시회에는 시슬레, 모네, 르누아르, 기요맹, 피사로, 드가, 모리조, 카유보트, 귀스타브 모로, 메리 커샛 등 18명의 작가가 230점의 작품을 전시하였다. 세잔은 이후에 열린 인상주의전에 참가하지 않았다. 이 해에 〈빅토르 쇼케의 초상〉, 〈빨간 안락의자에 앉은 세잔 부인의 초상(줄무늬 치마를 입은 세잔 부인의 초상)〉, 〈목욕하다 쉬는 사람들〉을 그렸으며 거의 파리에서 지냈음. 르누아르가 〈샤르팡티에 부인의 초상〉을 완성함. 귀스타브 쿠르베 사망.

1878 엑상프로방스로 돌아와 레스타크와 엑상프로방스에서만 한 해 내내 작업함. 세잔과 오르탕스 사이에 숨겨 둔 아들 폴이 있음을 아버지가 알게 되어 200프랑씩 보내 주던 보조금을 대폭 줄임. 작가와 언론인으로 크게 성공한 졸라가 파리 근교 메당에 새로운 집을 구해 이사함.

1879 이 해의 첫 달을 레스타크에서 보낸 뒤 파리로 돌아감. 4월부터 12월까지 파리 남동쪽 퐁텐블로 숲 근처의 멜랭에 머물면서 졸라의 새로운 집을 방문함. 세잔은 졸라의 화려하고 사치스러운 살림에 실망하고 그와 거리를 두게 됨. 〈맹시의 다리〉를 그림.

1880 1월부터 3월까지 멜랭에서 지냄. 세잔의 작품에 대한 졸라의 불신이 나타나기 시작함. 오귀스트 로댕이 〈지옥의 문〉을 완성함. 도스토예프스키가 《카라마조프가의 형제들》을 발표함. 귀스타브 플로베르 사망.

1881 5월부터 10월까지 퐁투아즈에서 피사로와 다시 함께 작업하며 피사로의 소개로 고갱을 만남. 고갱은 세잔에게서 많은 영향을 받는다. 파블로 피카소, 페르낭 레제 출생.

1882 남프랑스 마르세유 인근 레스타크에서 르누아르와 함께 작업하다가 메당으로 가 졸라의 집에 머뭄. 당시 르누아르와 세잔은 가까운 사이가 되었다. 살롱전의 심사위원으로 있던 친구 기유메의 도움으로 마침내 살롱전에 〈M. L. A의 초상〉을 출품함. 제7회 인상주의전이 개최됨. 마네가 〈폴리 베르제르의 바〉를 그림. 소설 《율리시즈》의 저자 제임스 조이스 출생.

1883 르누아르가 모네와 함께 세잔을 방문함. 폴 고갱이 탕기 영감으로부터 세잔의 유화 2점을 구입함. 에두아르 마네, 《니벨룽의 반지》를 작곡한 리하르트 바그너 사망. 소설 《변신》을 쓴 카프카 출생.

1884 이 무렵 파리의 일부 미술 애호가들 사이에 세잔을 인정하는 사람들이 생겨나

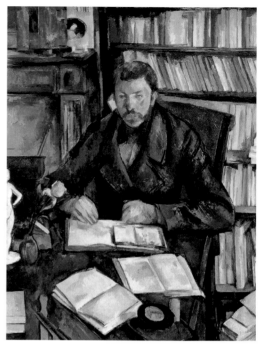

귀스타프 제프루아의 초상, 1895, 유화, 110×89cm, 파리, 오르세 미술관

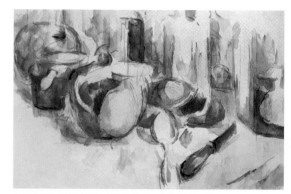

석류가 있는 정물, 1902-1906, 수채 • 연필, 31.5×47.6cm, 바젤, 베옐레 미술관

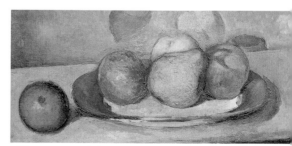

정물, 1879-1882, 유화, 19×39cm, 프라하 국립미술관

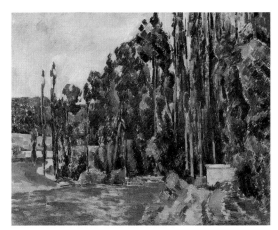

포플러 나무, 1879-1882, 유화, 65×81cm, 파리, 오르세 미술관

기 시작함. 폴 시냐크와 조르주 쇠라의 주도로 제1회 앵데팡당전이 개최됨. 시냐크가 탕기 영감을 통해 세잔의 유화 1점을 구입함. 조르주 쇠라가 〈아니에르의 물놀이〉를 완성. 에드가 드가가 〈세탁부들〉을 그림. 아메데오 모딜리아니 출생.

1885 라로슈귀용에 있는 르누아르를 방문하였고 지베르니의 모네를 만남. 부인을 모델로 하여 〈세잔 부인의 초상〉을 그림. 빅토르 위고 사망.

1886 오르탕스 피케와 4월 28일 정식으로 결혼식을 올림. 결혼식 이후 아버지가 사망하여 200만 프랑의 많은 유산을 받음. 에밀 졸라가 세잔을 모델로 한 화가 '클로드 랑티에' 라는 인물이 나오는 《작품》을 발표함. 소설 속 클로드 랑티에는 그가 꿈꾸며 노력하였던 그림을 그리지 못하자 작품 말미에 자살로 생을 끝내고 만다. 《작품》으로 불거진 갈등이 결정적인 원인이 되어 에밀 졸라와의 사이가 틀어지고 말았음. 이후 두 사람은 서로 남처럼 지내게 되어 만나지도 않았음. 제8회이자 마지막 인상주의전이 열림. 뤽상부르 박물관이 개관함. 오스카 코코슈카 출생.

1887 앙주 시에 머물면서 작업함. 신인상주의란 용어를 처음 사용했던 펠릭스 페네옹이 세잔의 작품에 관심을 가짐. 브뤼셀에서 열린 20인전에 출품함. 마르셀 뒤샹, 마르크 샤갈, 르 코르뷔지에 출생.

1888 〈모자를 쓴 화가의 아들 폴 세잔의 초상〉을 그렸음. 이즈음부터 롤필름이 도입되면서 사진이 널리 보급되기 시작함.

1889 파리에서 열린 만국박람회 일환으로 개최된 '백년 회고전' 에 〈오베르의 목 맨 사람의 집〉이 전시됨. 아돌프 히틀러 출생.

1890 앙주 시를 떠나 오를레앙 시에 작업실을 마련함. 벨기에 브뤼셀에서 열린 20인전에 3점의 작품을 전시함. 이 전시회에는 〈샤위 춤〉을 출품한 쇠라를 비롯하여 오딜롱 르동, 빈센트 반 고흐, 르누아르 등이 참여하였음. 부인의 강권으로 봄과 여름의 5개월 동안 부인과 함께 스위스에서 지냄. 이 여행은 세잔의 생애 동안 유일하게 있었던 해외 여행이었음. 당뇨병으로 고생하기 시작함.

1891 다시 파리로 돌아와 리옹생폴 거리에 작업실을 마련함. 퐁텐블로 숲에 가서 풍경화를 그림. 마를로트에 집을 구입함. 세잔의 부인은 아들과 함께 엑상프로방스로 돌아가 부부는 별거에 들어감. 에밀 베르나르가 세잔에 관한 소책자를 출간함. 고갱이 프랑스를 떠나 타이티 섬으로 감. 조르주 쇠라 사망.

1892 〈온실 속의 세잔 부인〉을 그렸으며 〈카드놀이 하는 사람들〉 연작을 그리기 시작함.

1893 이즈음부터 세잔은 부인이 있는 엑상프로방스와 파리를 오가는 생활을 다시 하였다. 후안 미로 출생.

1894 모네의 집에서 메리 커샛을 만남. 세나르와 바르비종의 숲에서 많은 영감을 얻어 풍경화를 그림. 탕기 영감 사망. 볼라르를 처음으로 만남. 탕기 영감이 소장하고 있던 세잔의 많은 작품들을 화상 앙브루아즈 볼라르가 구입하였다. 앙리 루소가 앵데팡당전에 〈전쟁〉을 전시한. 유태계 장교 알프레드 드레퓌스가 독일 간첩이라는 혐의를 받고 체포됨. 이 드레퓌스 사건은 프랑스 내의 반유태주의와 연결되면서 사회적으로 큰 파장을 불러일으켰다. 세잔은 우익 보수파로 대표되는 드레퓌스 반대 입장에 동조하였다. 귀스타

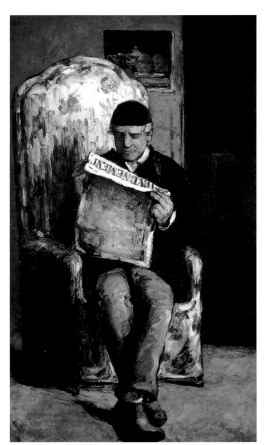

'레벤망(사건)' 지를 읽고 있는 화가의 아버지 루이 오귀스트 세잔, 1866, 유화, 200×120cm, 워싱턴 국립미술관

브 카유보트 사망.

1895 파리로 다시 돌아온 세잔은 보나파르트 거리에 집을 정하였음. 화상 앙브루아즈 볼라르의 주도로 라피트 거리 39번지에서 처음으로 세잔의 단독 전시회가 열림. 여기에 〈레다와 백조〉, 〈큰 소나무(생트빅투아르 산)〉, 〈자화상〉, 〈폐가〉, 〈수욕도 습작〉, 〈초록 모자를 쓴 세잔 부인〉, 〈M.G.의 초상〉, 〈사과 바구니가 있는 정물〉, 〈결투〉, 〈세잔 부인의 초상〉 등이 전시되었음. 27세의 젊은 화상이 주도하여 열린 이 전시회를 계기로 하여 세잔의 작품이 재발견되기 시작함. 이후 서서히 주목받기 시작한 세잔의 명성이 조금씩 조금씩 높아짐. 카유보트가 남긴 수집품들 가운데 일부를 프랑스 국가에서 받아들임. 카유보트가 남긴 세잔의 〈오베르 농장의 마당〉, 〈레스타크〉, 〈목욕하다 쉬는 사람들〉, 〈꽃병〉, 〈농촌 풍경〉 중에서 〈오베르 농장의 마당〉과 〈레스타크〉를 국가에서 수집함. 비베뮈 채석장과 엑상프로방스의 생트빅투아르 산을 주로 그림. 하나의 주제에 대한 계속적인 탐구로 여러 작품을 그리는 것은 세잔의 특징으로 생트빅투아르 산을 주제로 한 작품도 거의 30년에 걸쳐 나타나고 있다. 이 해에 〈푸토가 있는 정물〉도 그렸는데 푸토란 큐피드상에서 유래한 것으로 도나텔로로부터 시작된 르네상스기의 재단등에 장식된 조각상이다.

1896 파리의 담 거리로 이사함. 비베뮈 채석장을 화폭에 담음. 2점의 그림을 뤽상부르 미술관에 기증하였음. 상징주의 시인 조아생 가스케와 에드몽 잘루(1878~1949)를 만나 〈조아생 가스케의 초상〉을 그림. 최초의 근대 올림픽이 그리스 아테네에서 개최됨.

1897 10월에 어머니 사망. 생라자르 거리 73번지로 이사함. 이즈음의 작품으로는 〈양파가 있는 정물〉, 〈과일 바구니가 있는 정물(부엌의 식탁)〉, 〈사과와 오렌지가 있는 정물〉 등의 정물화가 있다. 화상 볼라르가 세잔의 작업실에 있는 그림을 모두 사들임. 고갱이 〈우리는 어디서 와서, 무엇이 되어, 어디로 가는가?〉를 그림. 앙리 루소가 〈잠자는 보헤미안〉을 완성함. 앙드레 지드가 《지상의 양식》을 발표함. 독일 작곡가 요하네스 브람스 사망.

1898 파리 에게지프 모로 거리 15번지로 이사함. 제1회 분리파 전시회가 오스트리아 빈에서 열림. 에밀 졸라가 드레퓌스의 결백을 확신하며 그를 지지하는 글 《나는 고발한다!》를 발표함. 독일의 작곡가이자 지휘자인 리하르트 슈트라우스가 《영웅의 생애》를 발표함.

1899 화상 앙브루아즈 볼라르를 모델로 한 〈앙브루아즈 볼라르의 초상〉을 그림. 앙브루아즈 볼라르가 세잔의 두 번째 개인 전시회를 개최함. 세잔은 이 해에 열린 앵데팡당전에도 출품하였음. 폴 시냐크가 색채 이론의 기본 교과서인 《외젠 들라크루아로부터 신인상주의까지》를 출간함.

1900 〈빨간 조끼를 입은 소년〉을 그림. 파리 만국박람회의 '백년 회고전'에 로제 막스의 도움으로 세 점의 작품을 전시함. 독일에서는 처음으로 베를린의 카시러 갤러리에서 세잔의 전시회가 열림. 〈세잔에게 바치는 경의〉를 모리스 드니(1870~1943)가 그림. 피카소가 처음으로 파리에 들어옴. 뭉크가 〈생명의 춤〉을 완성함. 르동이 도메시 성의 장식을 시작함. 프로이드가 《꿈의 해석》을 발표함. 지아코모 푸치니(1858~1924)가 《토스카》

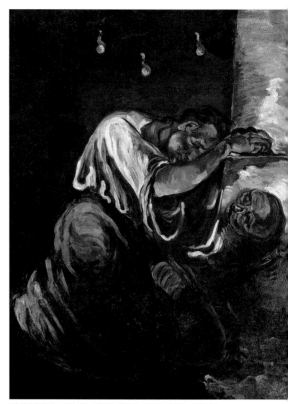

비탄(막달라 마리아), 1868-1869, 유화, 165×125.5cm, 파리, 오르세 미술관

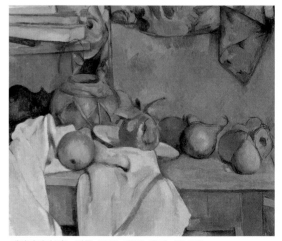

생강단지가 있는 정물, 1890-1893, 유화, 46×55cm, 워싱턴, 필립스 컬렉션

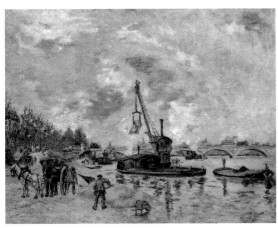

기요맹의 작품을 따른 베르시의 센 강, 1876-1878, 유화,
56×72cm, 함부르크 미술관

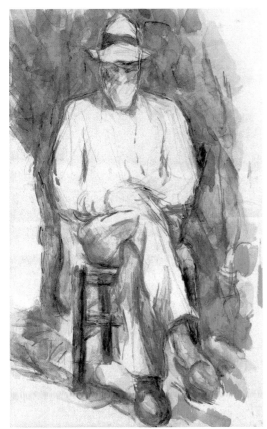

정원사 발리에, 1906, 수채·연필, 48×31.5cm, 개인 소장

를 작곡함. 독일의 철학자 프리드리히 니체(1844~1900), 영국의 희곡 작가 오스카 와일
드 사망.

1901 엑상프로방스 시의 불르공 거리 23번지에 정착함. 유산 분배에 대한 처남(둘째
누이 로즈의 남편)의 요구로 엑상프로방스의 '자 드 부팡'을 팔아넘김. 엑상프로방스
시 로브 길가에 작업실 마련을 위한 부지를 구입함. 앵데팡당전에 두 번째로 작품을 전
시함. 툴루즈 로트렉, 이탈리아의 음악가 주세페 베르디 사망. 영국의 빅토리아 여왕이
사망하고 에드워드 7세가 즉위.

1902 명성이 높아진 세잔을 찾아 엑상프로방스로 순례자처럼 찾아오는 사람들이 많
아졌음. 〈대수욕도〉 작업을 시작함. 세잔은 이 그림을 죽기 전까지 그렸음. 이 해에 아들
이 자신의 유일한 상속자임을 밝힌 유언장을 작성함. 에밀 졸라가 사망함. 둘의 관계가
원만하지 않았지만 세잔은 어린 시절의 막역한 친구였던 졸라의 죽음에 크게 슬퍼했다.

1903 〈인형을 들고 있는 소녀〉를 그림. 고향 엑상프로방스에서 계속 지내면서 졸라
의 작품들을 팔아버림. 카미유 피사로가 사망함.

1904 세잔에 관한 소책자를 출간한 에밀 베르나르가 세잔을 찾아 옴. 앙브루아즈 볼
라르가 세잔의 수채화 전시회를 열었음. 세잔의 작품 30점이 '가을 살롱전'에 전시됨.
베를린의 카시러 갤러리에서 두 번째로 세잔의 전시회가 열림. 볼라르에 의해 마티스
의 전시회가 처음으로 열림. 오귀스트 로댕이 〈생각하는 사람〉 제작. 안톤 체호프가
《벚꽃 동산》 발표 후 사망. 영불동맹 협정.

1905 '가을 살롱전'에 〈목욕하다 쉬는 사람들〉, 〈꽃병〉, 〈귀스타프 제프루아의 초
상〉, 〈추수하는 사람들〉을 출품. 볼라르가 세잔의 수채화 전시회를 개최함. 막심 고리
키가 《어머니》 발표. 프랑스 작곡가 드뷔시가 《바다》를 작곡함.

1906 명성이 높아진 세잔을 찾아오는 사람들이 점점 더 많아짐. 볼라르가 세잔의 작
품 12점으로 전시회를 개최함. '가을 살롱전'에 10점을 출품. 야외에서 풍경을 그리던
중 폭풍을 만나 흠뻑 젖어 의식을 잃고 쓰러진 지 며칠이 지난 10월 22일 세잔이 엑상
프로방스에 있는 자신의 아파트에서 폐렴으로 사망함. 〈대수욕도〉는 그의 마지막 작품
으로 남게 된다. "우리는 자연에 너무 세심할 수도, 너무 진지할 수도, 너무 복종할 수
도 없지만 그럭저럭 자연을 모델 삼아 마음대로 부릴 수 있으며 특히 자연의 표현 방법
은 마음대로 다룰 수 있다"며 자연을 연구했던 세잔의 그림은 20세기 회화에 큰 영향을
주었으며 특히 입체파의 탄생에 직접적인 자극이 되었다. 프랑스에서 교회와 국가의
분리에 관한 법이 발효됨. 드레퓌스가 완전한 무죄를 선고 받아 복권됨.

1907 파리 '가을 살롱전'에서 세잔을 추모하는 전시회가 열림. 피카소가 〈아비뇽의
아가씨들〉을 그림.

1908 베를린 카시러 갤러리에서 세잔의 전시회가 열림.

1929 뉴욕 근대미술관에서 세잔의 특별 전시회가 열림.

1974 도쿄 국립서양미술관에서 세잔의 특별 전시회가 열림

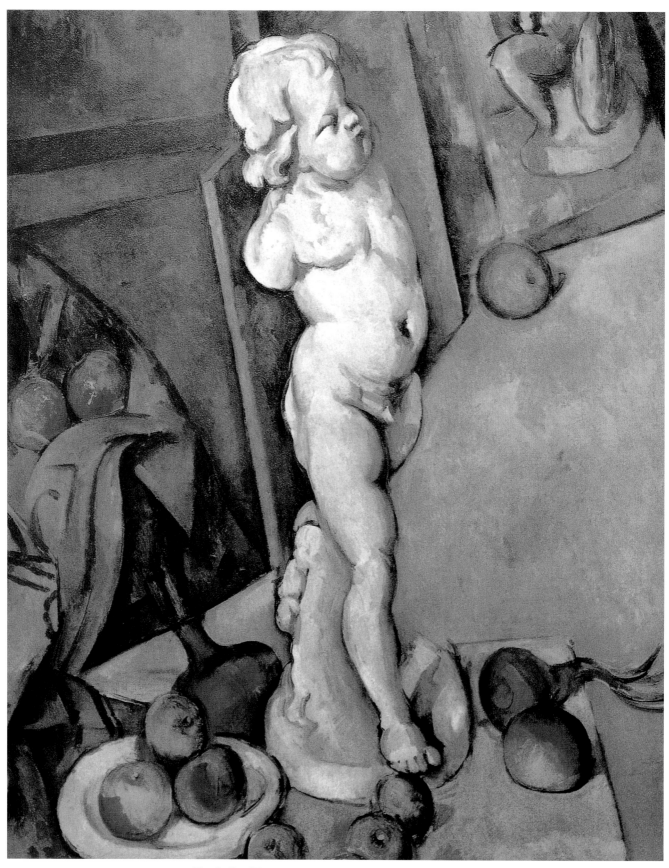

푸토가 있는 정물, 1895년경, 유화, 70×57cm, 런던, 코톨드 미술연구소

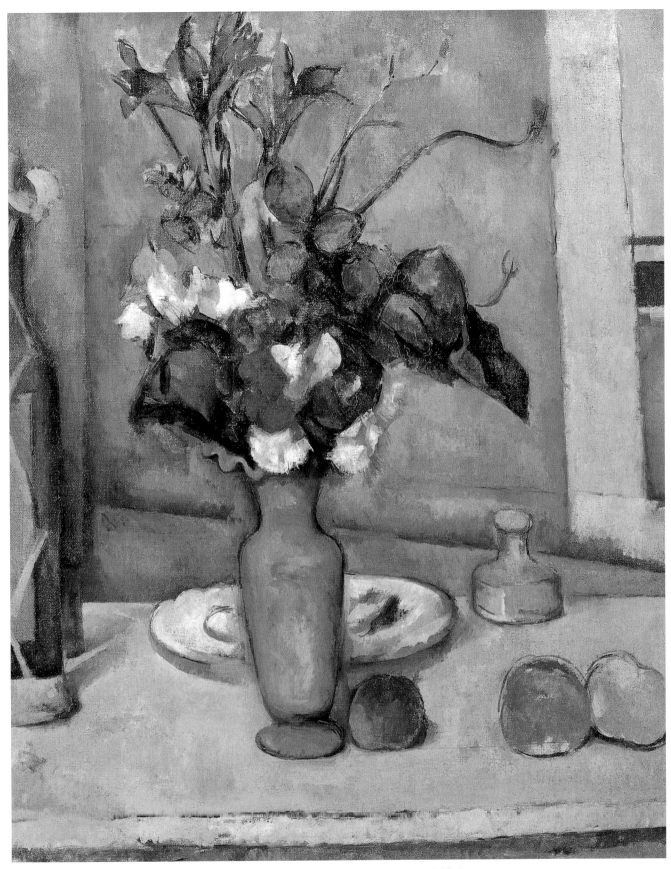

푸른 꽃병, 1885-1887, 유화, 61×50cm, 파리, 오르세 미술관

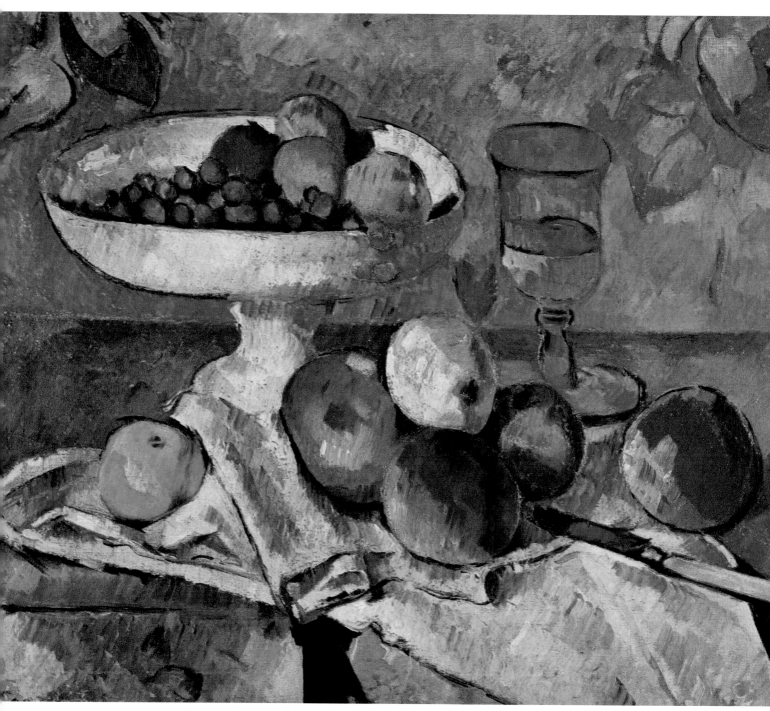

과일 그릇·유리잔·사과가 있는 정물, 1879-1880, 유화, 46×55cm, 개인 소장

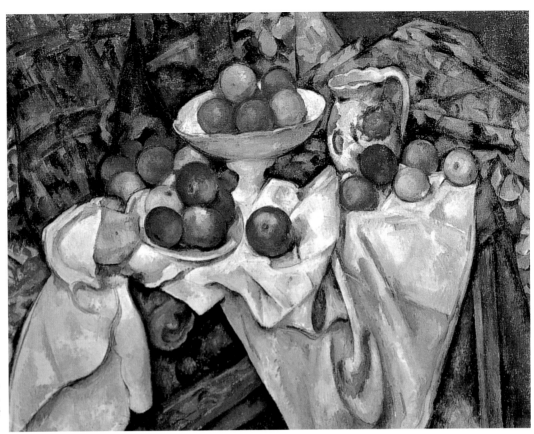

사과와 오렌지가 있는 정물,
1895-1900, 유화, 74×93cm,
파리, 오르세 미술관

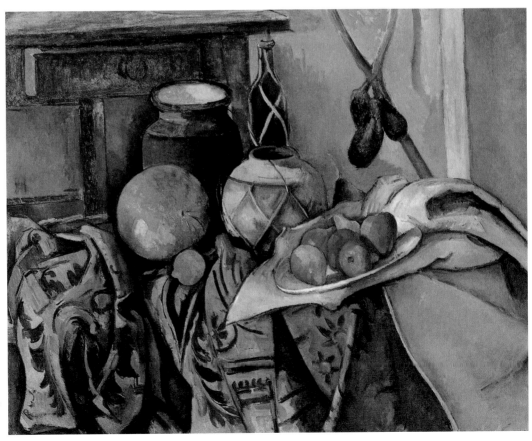

생강단지와 가지가 있는 정물,
1873-1894, 유화, 72.4×91.4cm,
뉴욕, 메트로폴리탄 미술관

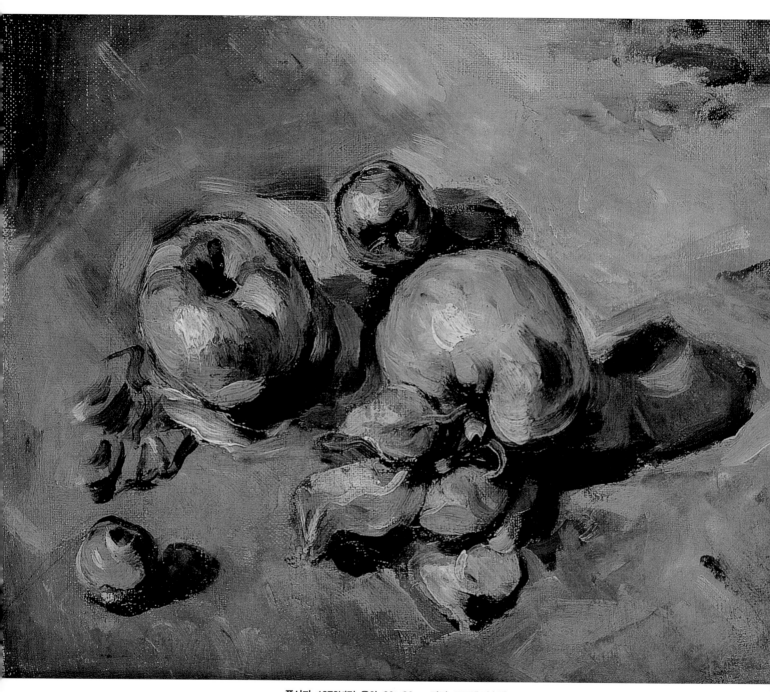

풋사과, 1873년경, 유화, 26×32cm, 파리, 오르세 미술관

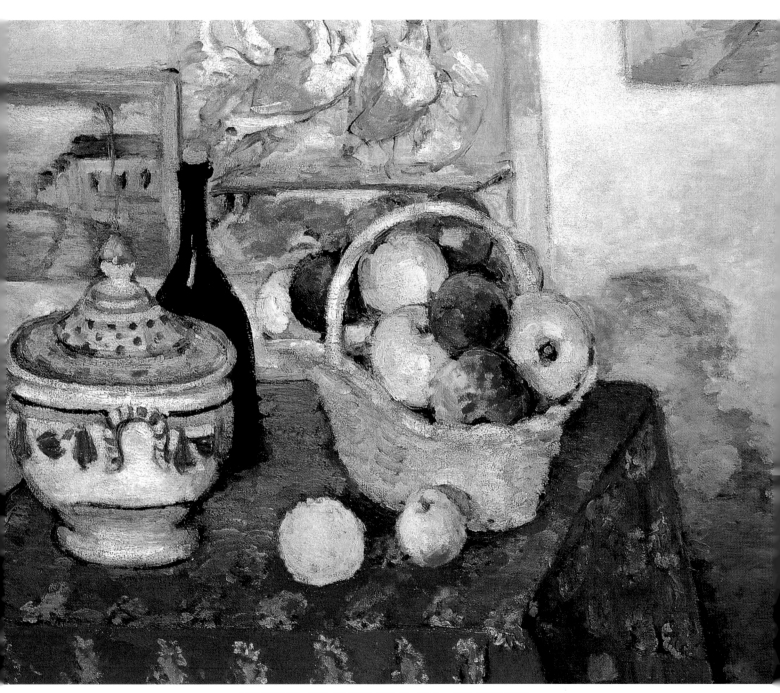

수프 그릇이 있는 정물, 1877년경, 유화, 65×81.5cm, 파리, 오르세 미술관

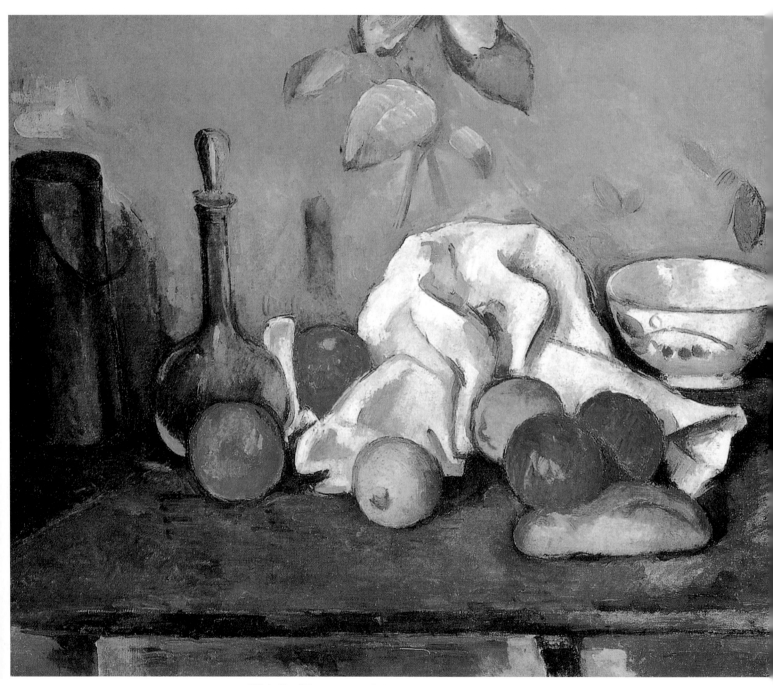

과일이 있는 정물, 1879-1880, 유화, 45×54cm, 상트페테르부르크, 에르미타주 미술관

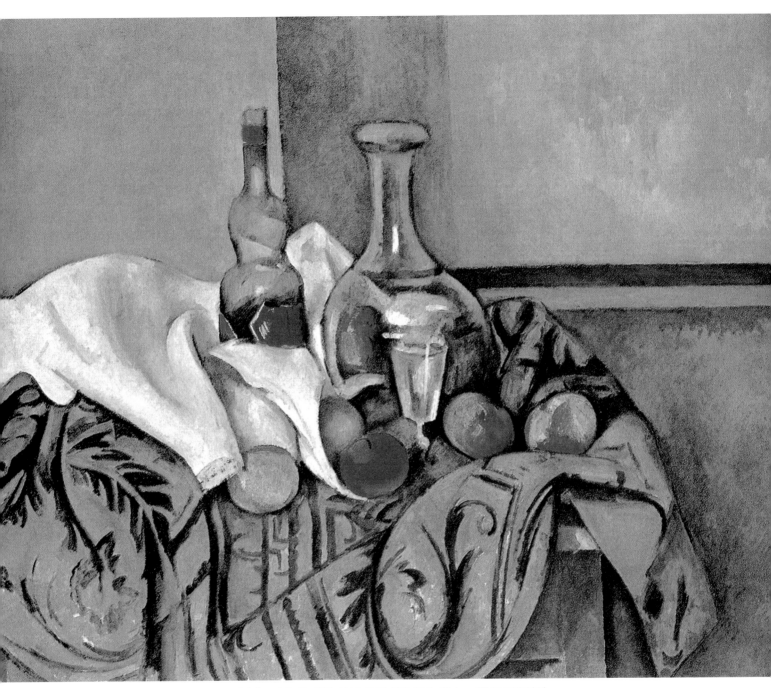

페퍼민트 병이 있는 정물, 1893-1895, 유화, 65.9×82.1cm, 워싱턴 국립미술관

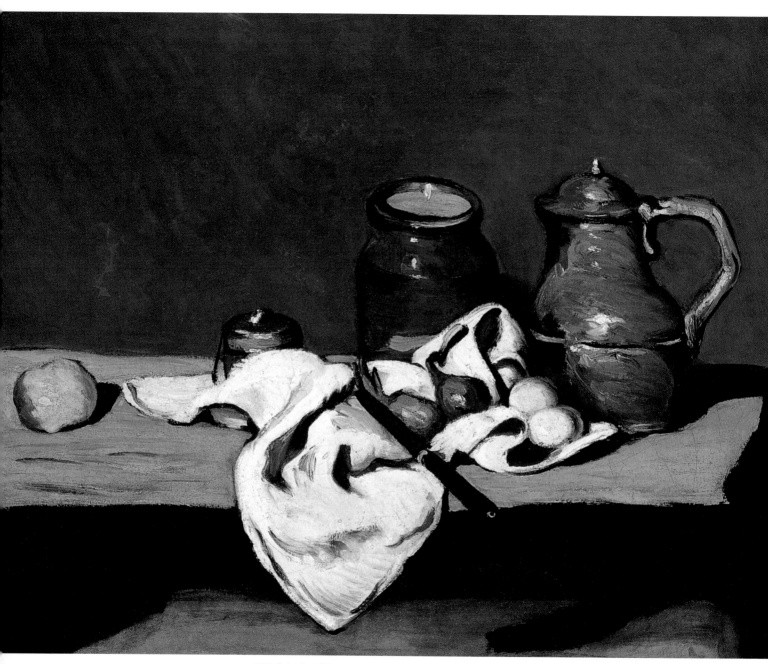

주전자가 있는 정물, 1869년경, 유화, 64.5×81cm, 파리, 오르세 미술관

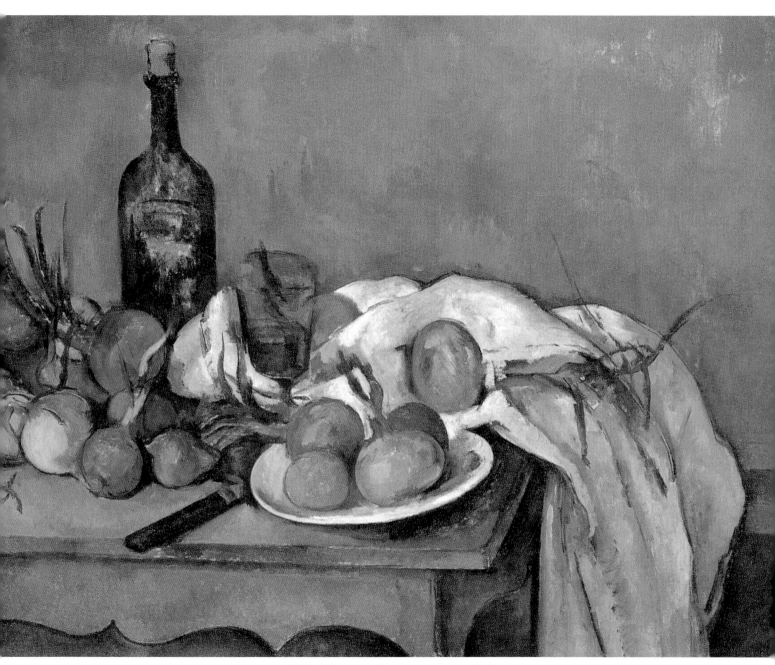

양파가 있는 정물, 1895년경, 66×82cm, 파리, 오르세 미술관

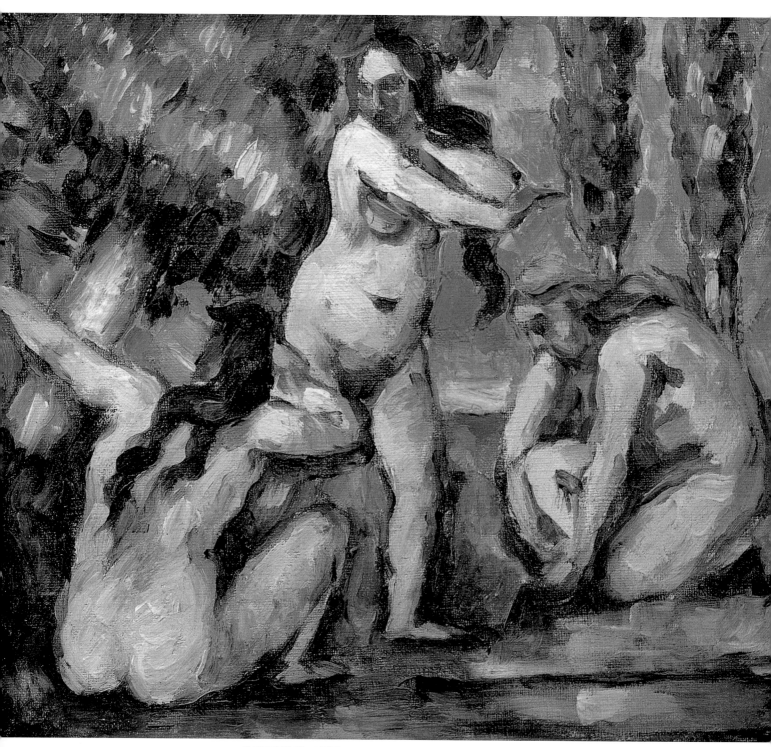

세 명의 목욕하는 사람들, 1875-1877, 유화, 22×19cm, 파리, 오르세 미술관

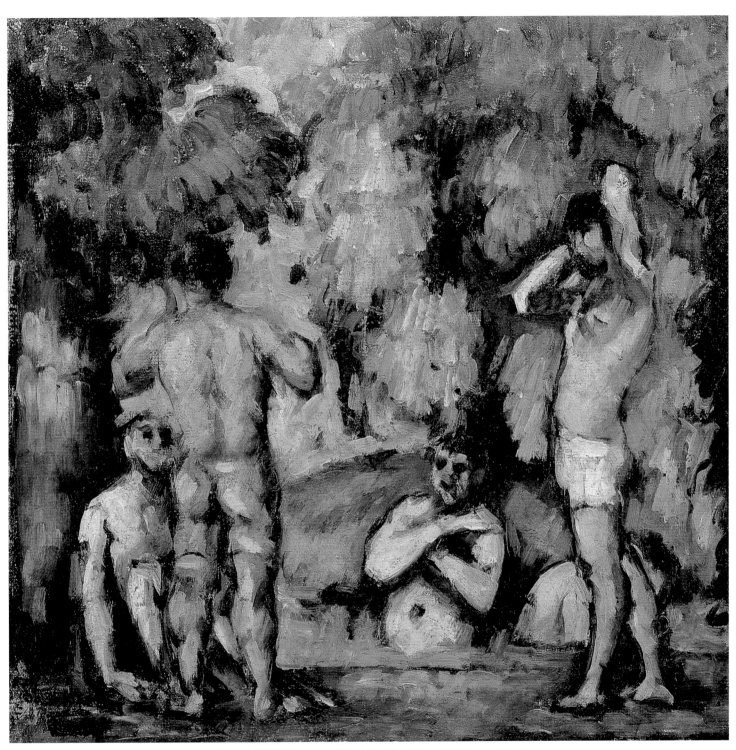

다섯 명의 목욕하는 사람들, 1875-1877, 유화, 24×25cm, 파리, 오르세 미술관

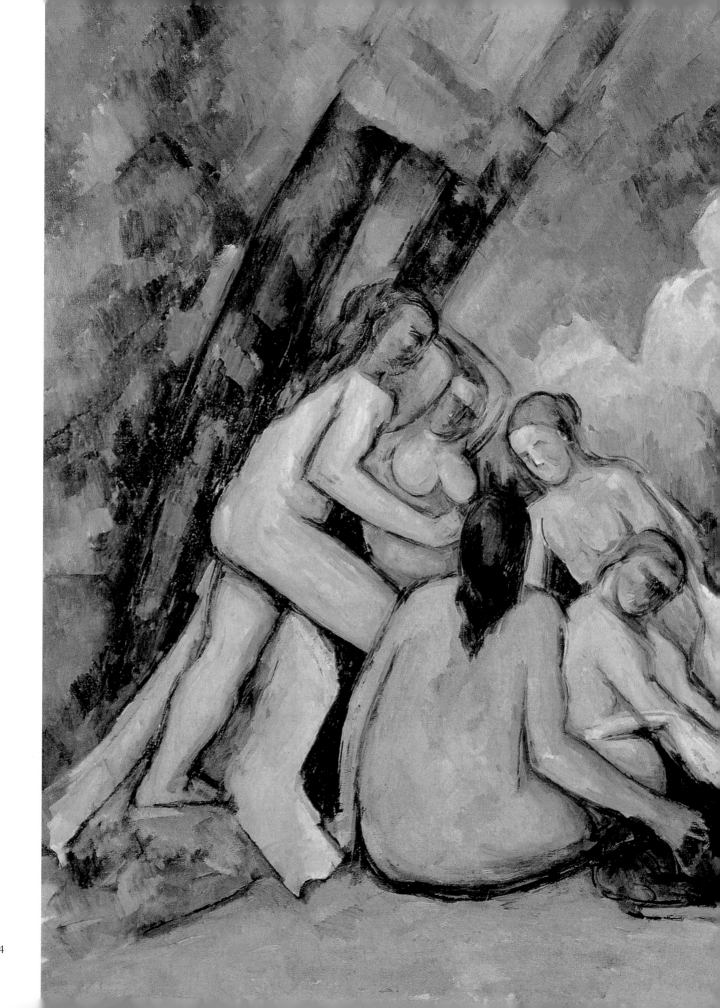

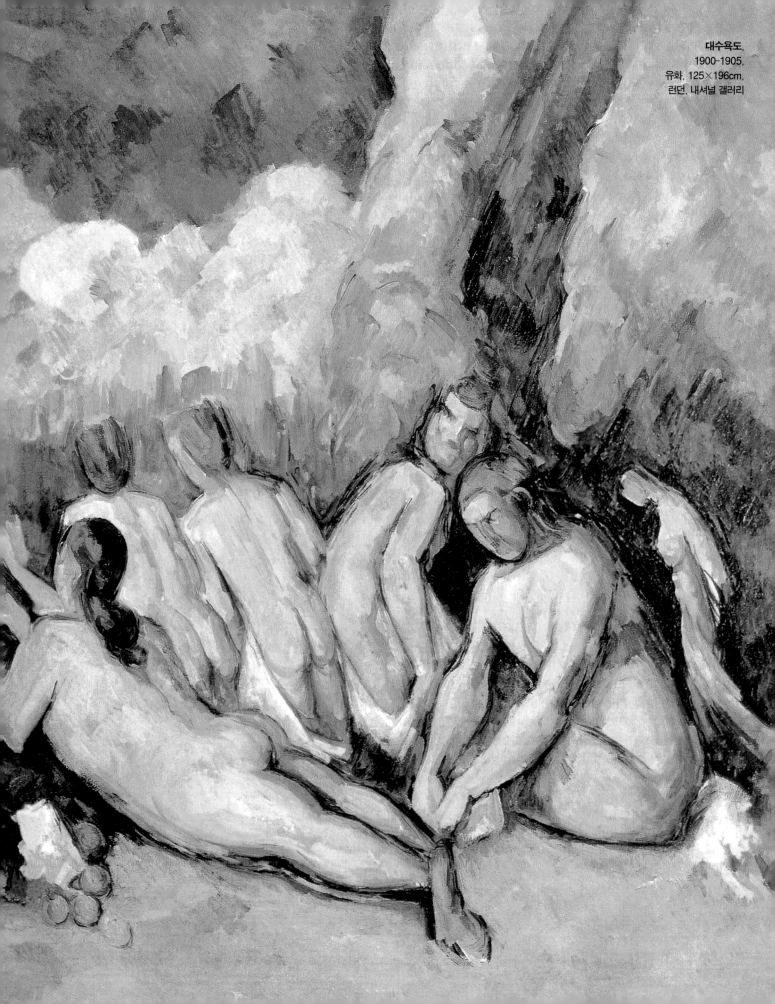

대수욕도,
1900-1905,
유화, 125×196cm,
런던, 내셔널 갤러리

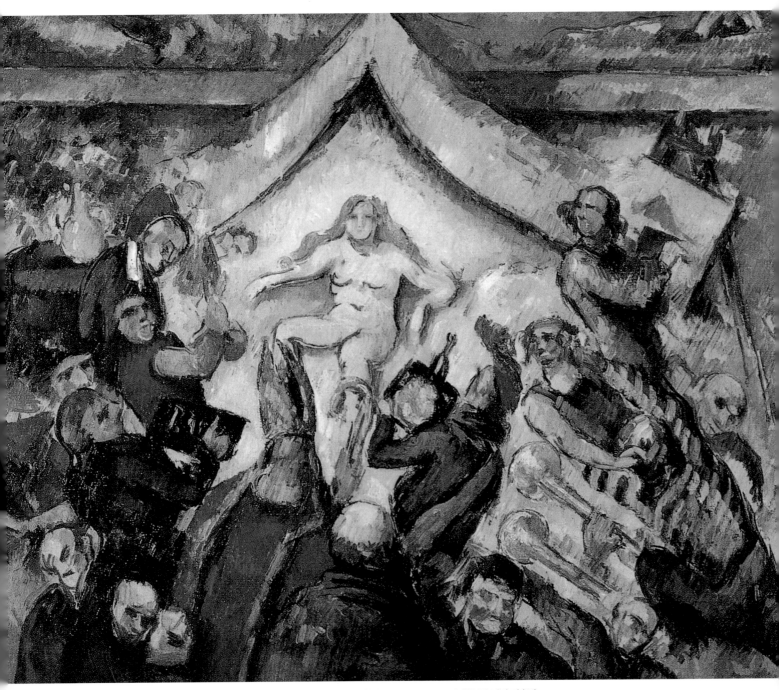

영원한 여성성, 1875-1877, 유화, 43.2×53.3cm, 말리부, 폴 게티 미술관

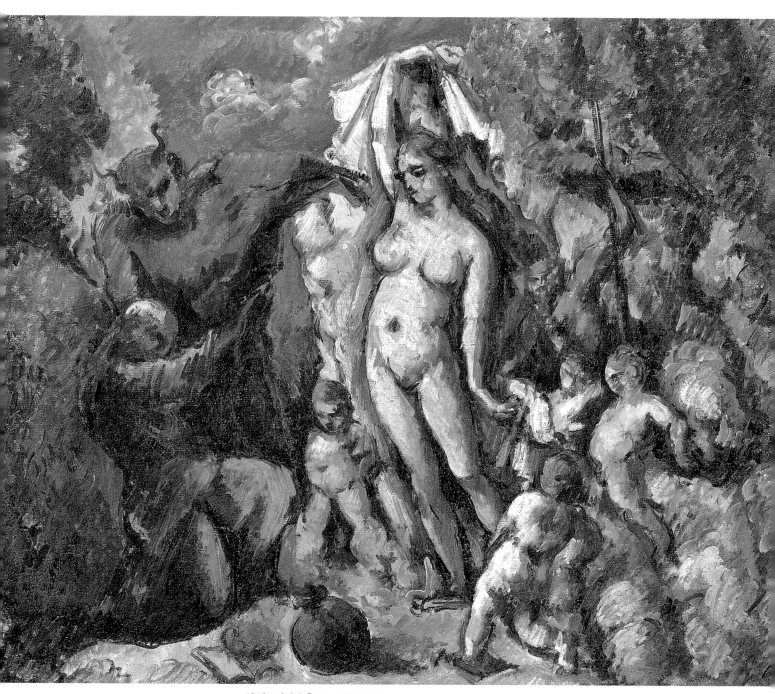

성 안토니의 유혹, 1875년경, 유화, 47×56cm, 파리, 오르세 미술관

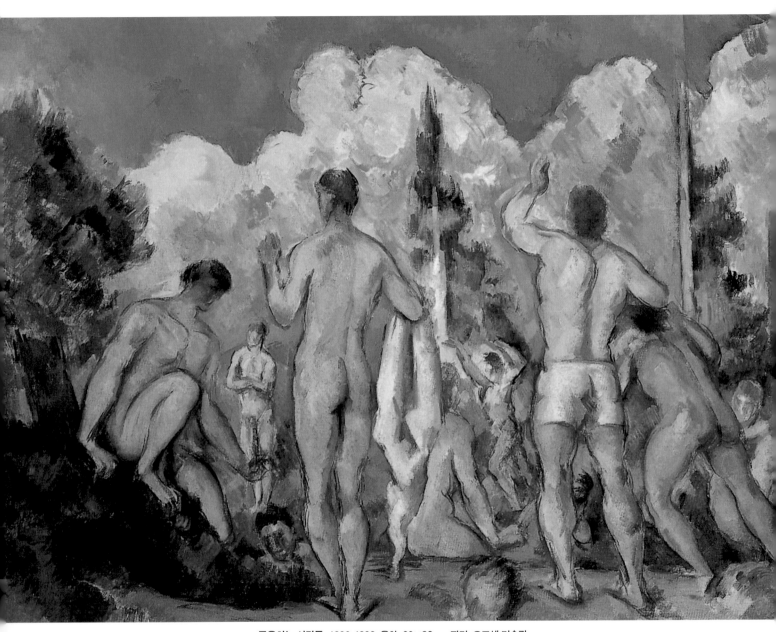

목욕하는 사람들, 1890-1892, 유화, 60×82cm, 파리, 오르세 미술관

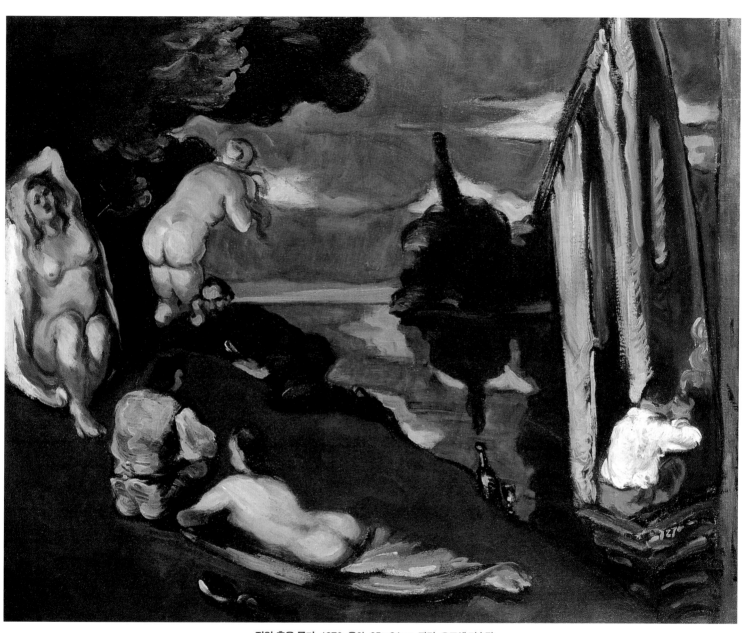

전원 혹은 목가, 1870, 유화, 65×81cm, 파리, 오르세 미술관

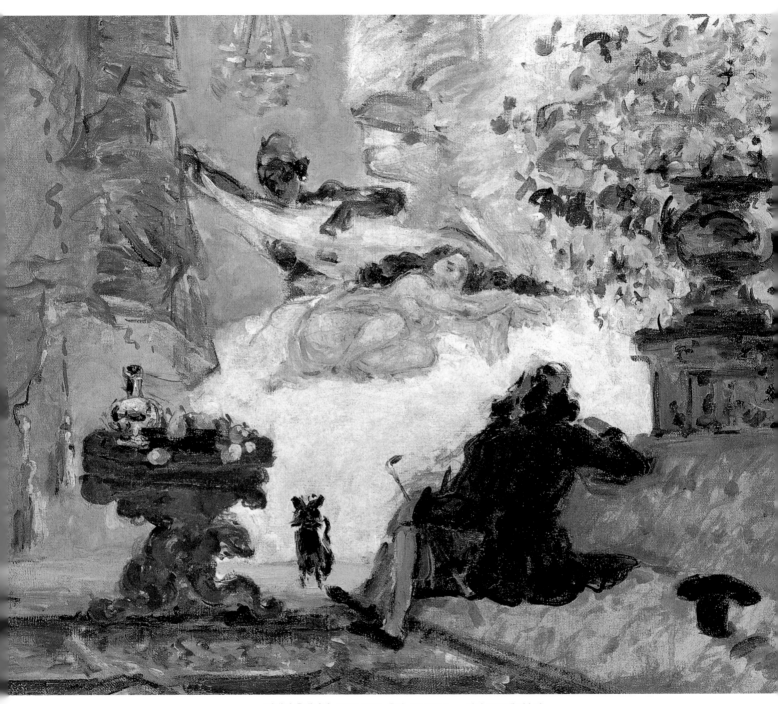

현대의 올랭피아, 1873-1874, 유화, 46×55.5cm, 파리, 오르세 미술관

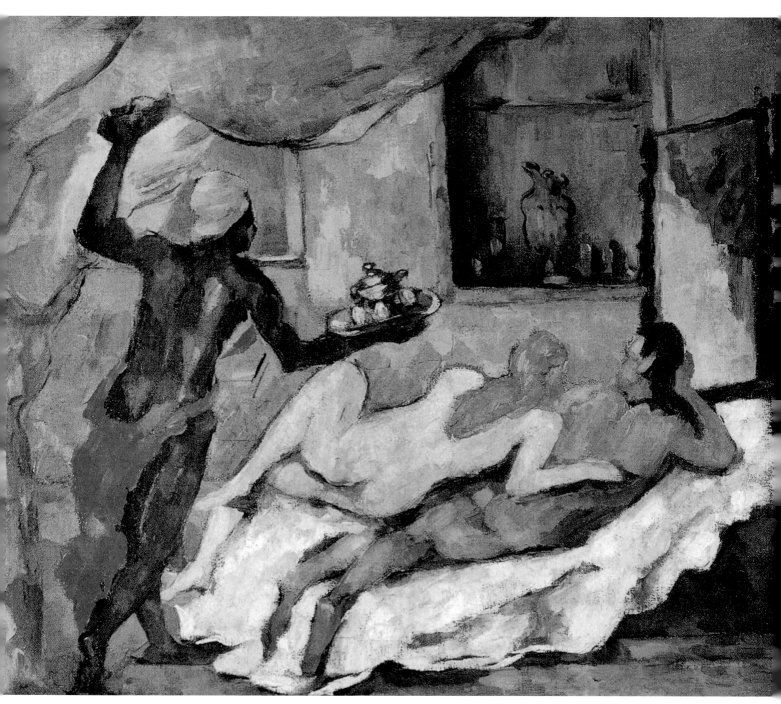

나폴리의 오후, 1876-1877, 유화, 37×45cm, 캔버라, 오스트레일리아 국립미술관

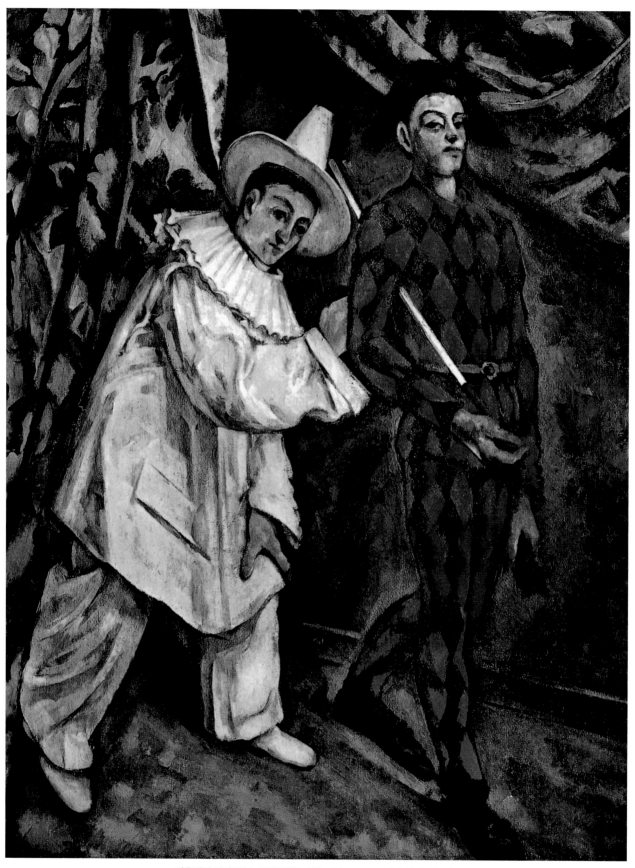

사육제의 마지막 날, 1888, 유화, 100×81cm, 모스크바, 푸슈킨 박물관

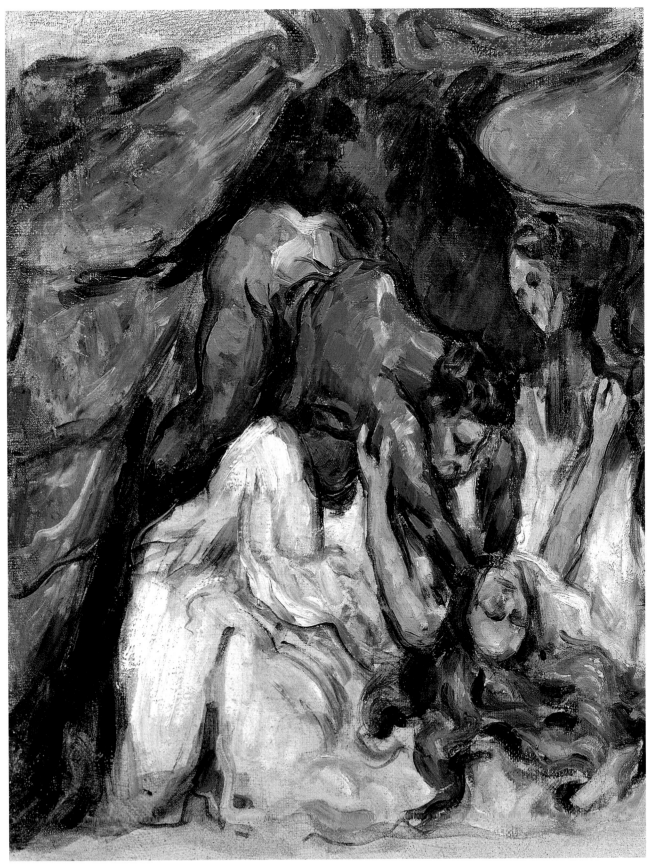

목 졸리는 여인, 1872, 유화, 31×24.8cm, 파리, 오르세 미술관

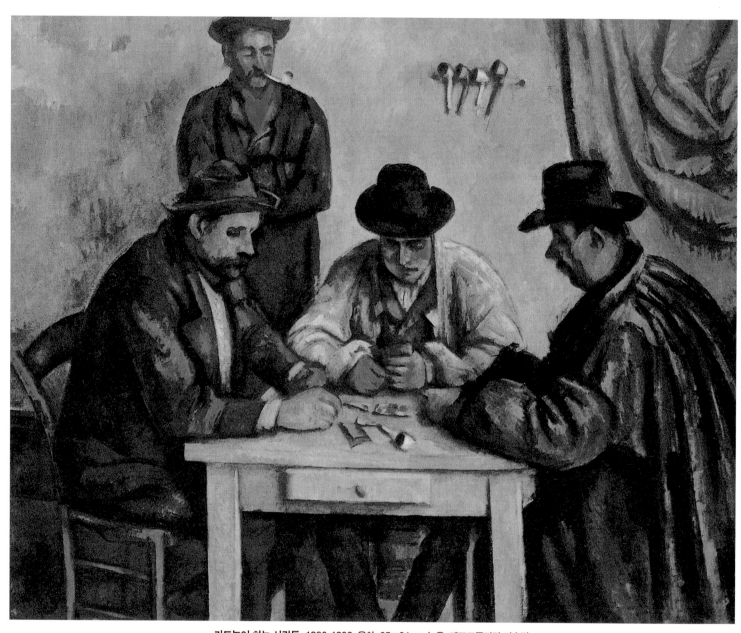

카드놀이 하는 사람들, 1890-1892, 유화, 65×81cm, 뉴욕, 메트로폴리탄 미술관

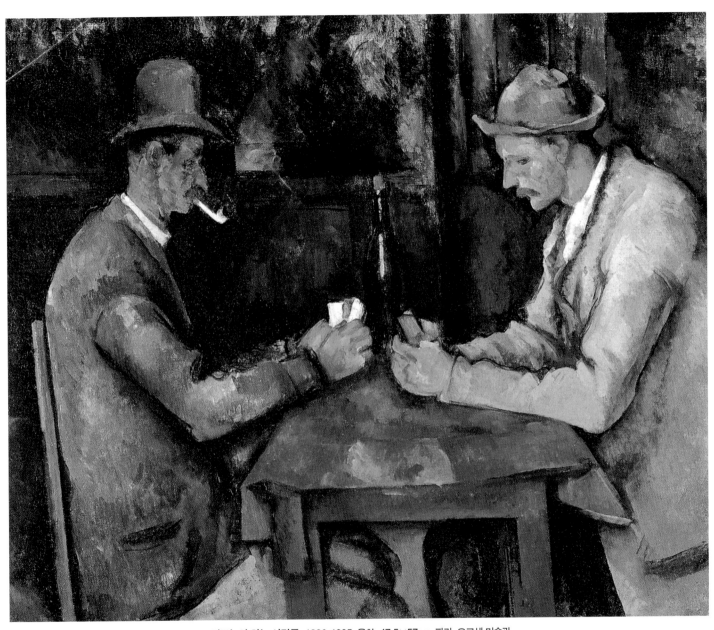

카드놀이 하는 사람들, 1890-1895, 유화, 47.5×57cm, 파리, 오르세 미술관

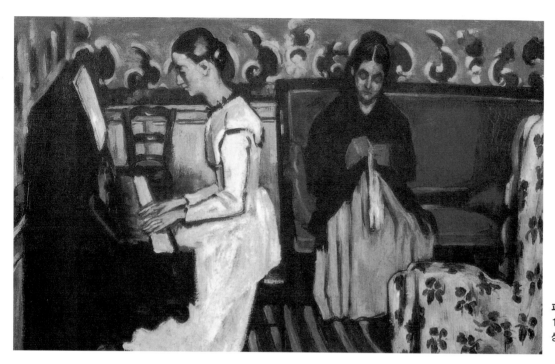

피아노를 치는 젊은 여인(탄호이저 서곡),
1868~1869, 유화, 57×92cm,
상트페테르부르크, 에르미타주 미술관

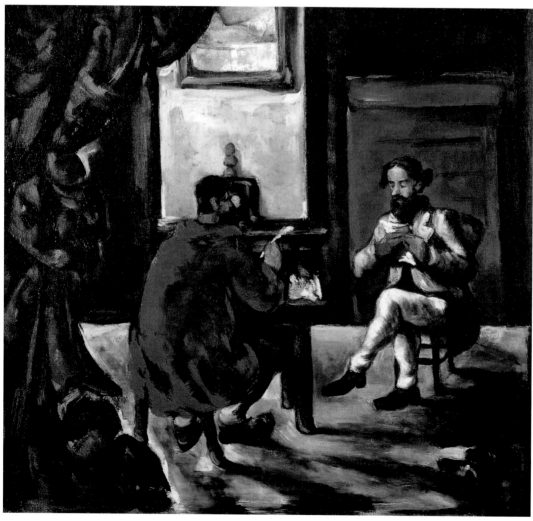

졸라에게 책을 읽어주는 폴 알렉시,
1869, 유화, 52×56cm,
개인 소장

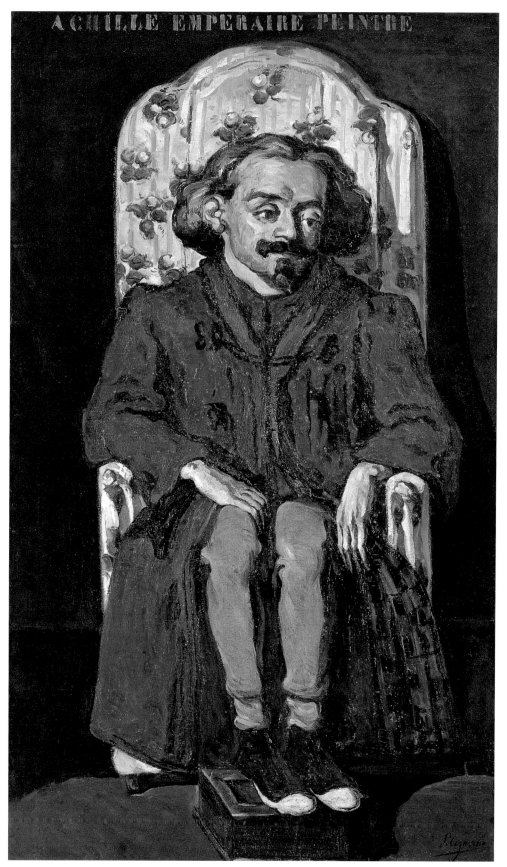

아쉴 앙페레르의 초상, 1868년경, 유화, 200×120cm, 파리, 오르세 미술관

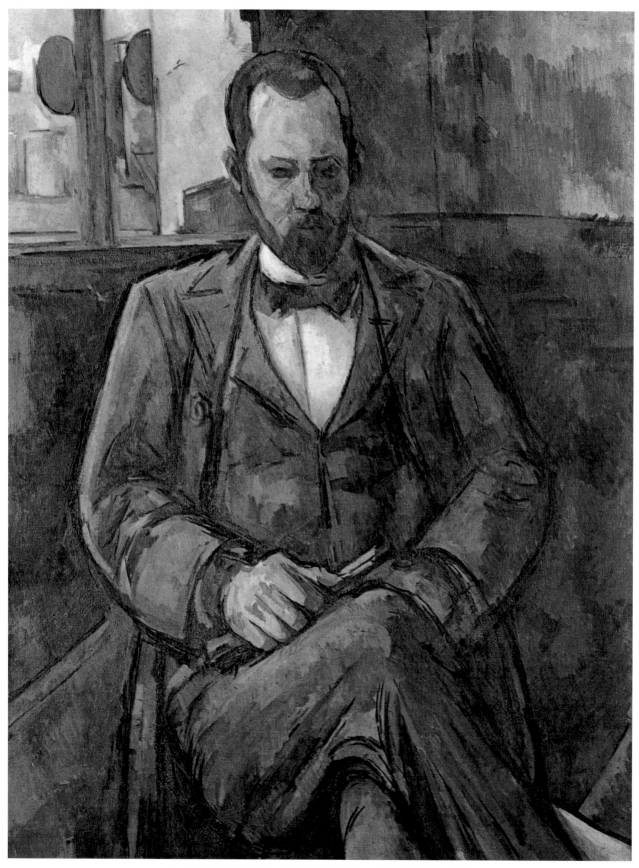

앙브루아즈 볼라르의 초상, 1899, 유화, 100×81cm, 파리, 프티 팔레 미술관

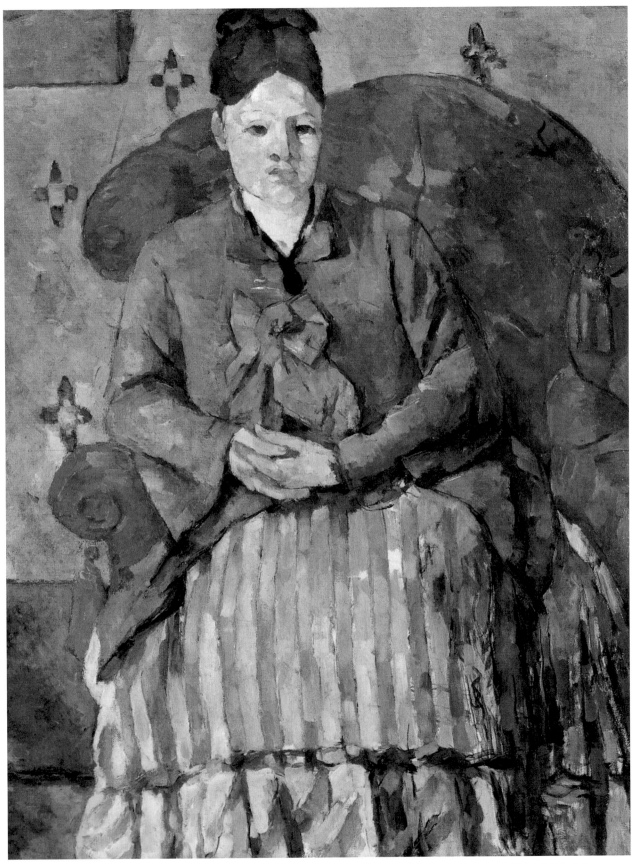

빨간 안락의자에 앉은 세잔 부인의 초상(줄무늬 치마를 입은 세잔 부인의 초상), 1877년경, 유화, 72.5×56cm, 보스턴 순수미술관, 미국

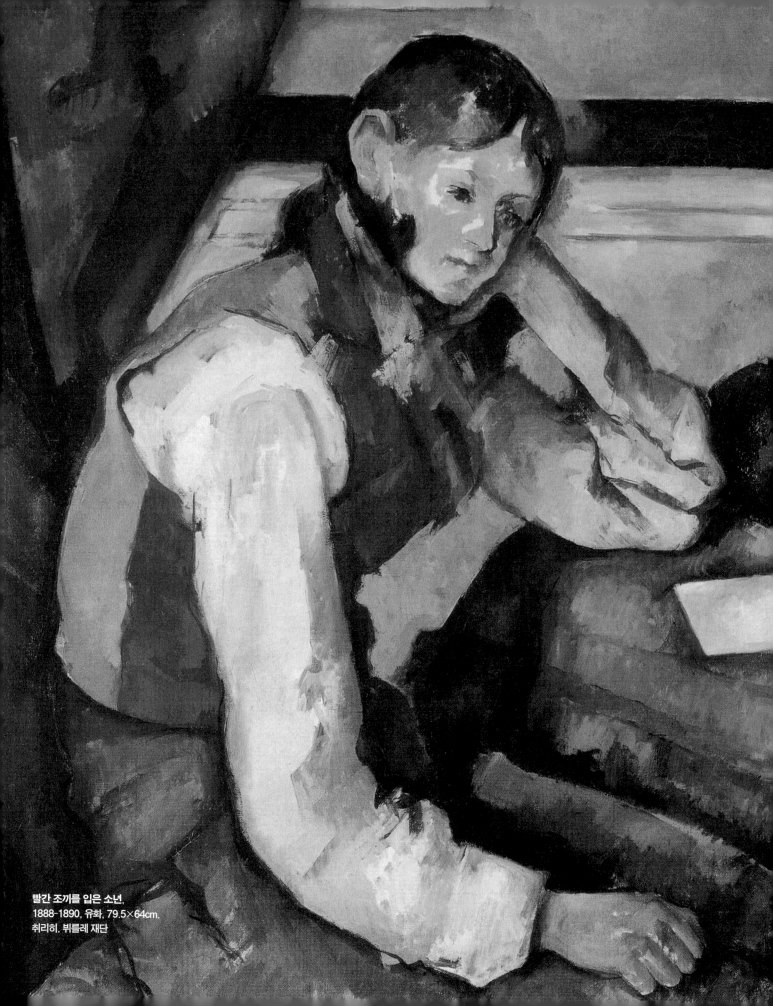

빨간 조끼를 입은 소년,
1888-1890, 유화, 79.5×64cm,
취리히, 뷔를레 재단

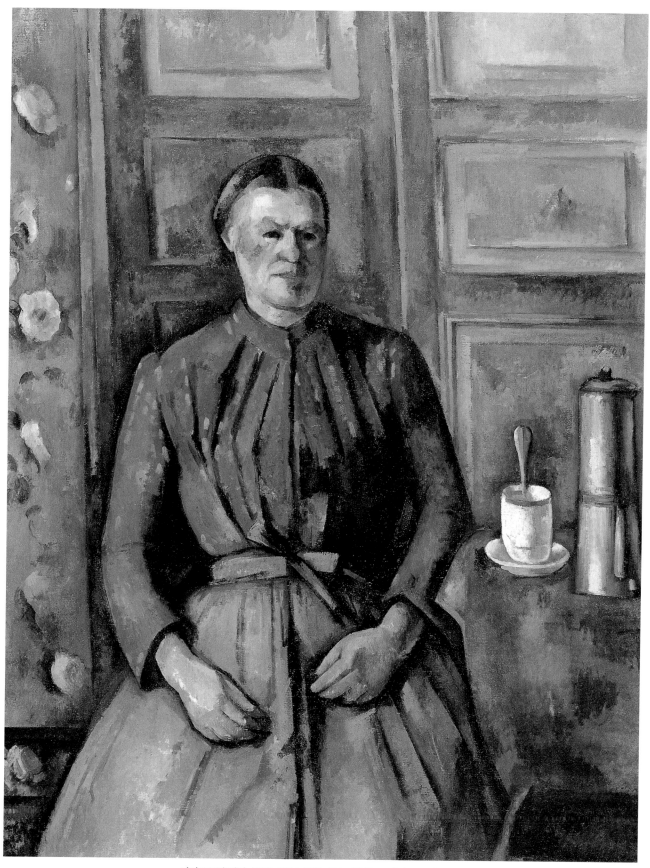

커피포트와 여인, 1890-1894, 유화, 130×96.5cm, 파리, 오르세 미술관

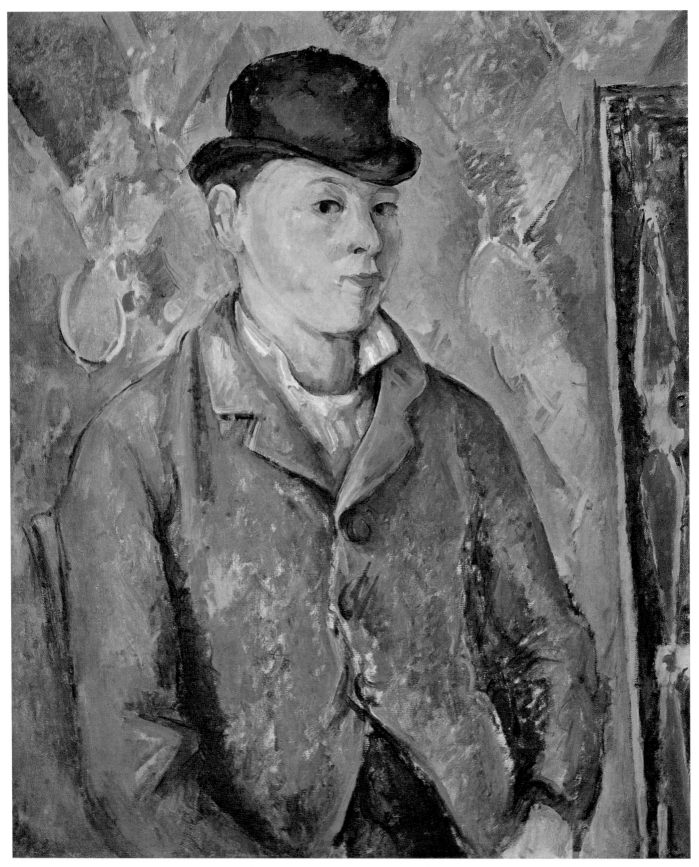

모자를 쓴 화가의 아들 폴 세잔의 초상, 1888-1890, 유화, 64.5×54cm, 워싱턴 국립미술관

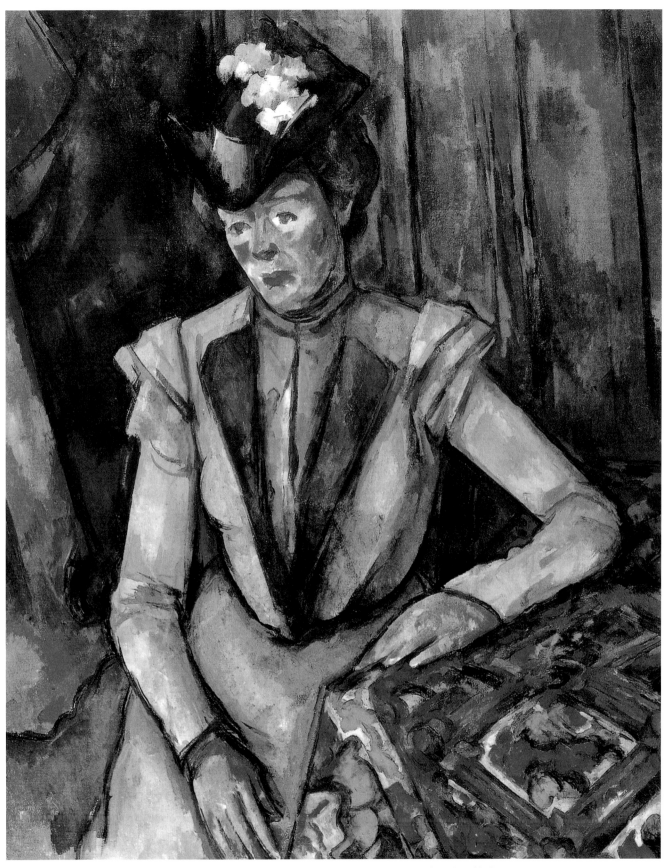

파란 옷을 입은 부인, 1898-1899, 유화, 88.5×72cm, 상트페테르부르크, 에르미타주 미술관

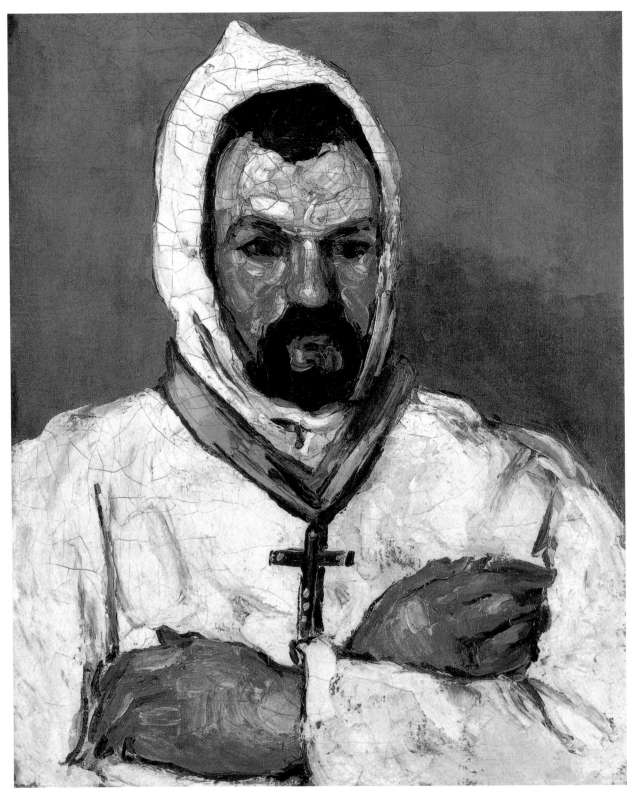

수도사의 초상, 1866년경, 유화, 64.8×54cm, 개인 소장

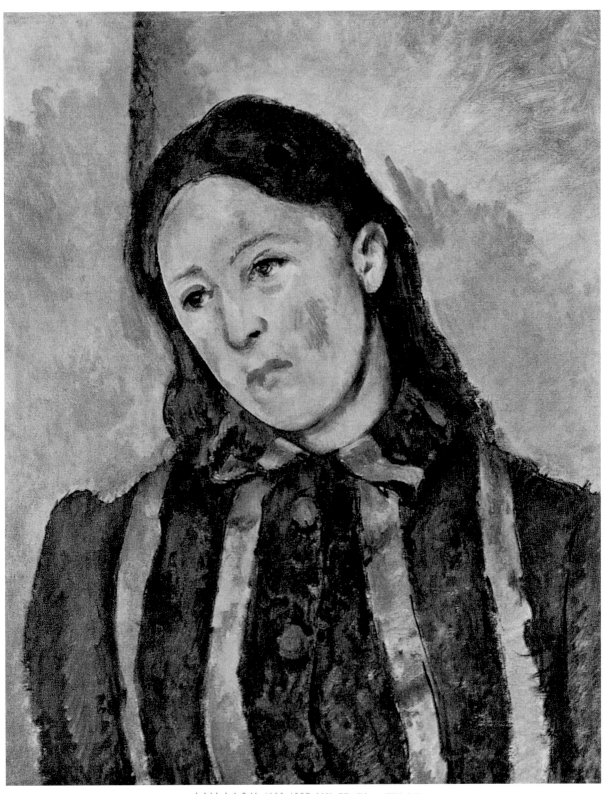

세잔 부인의 초상, 1883-1885, 뉴화, 62×51cm, 개인 소상

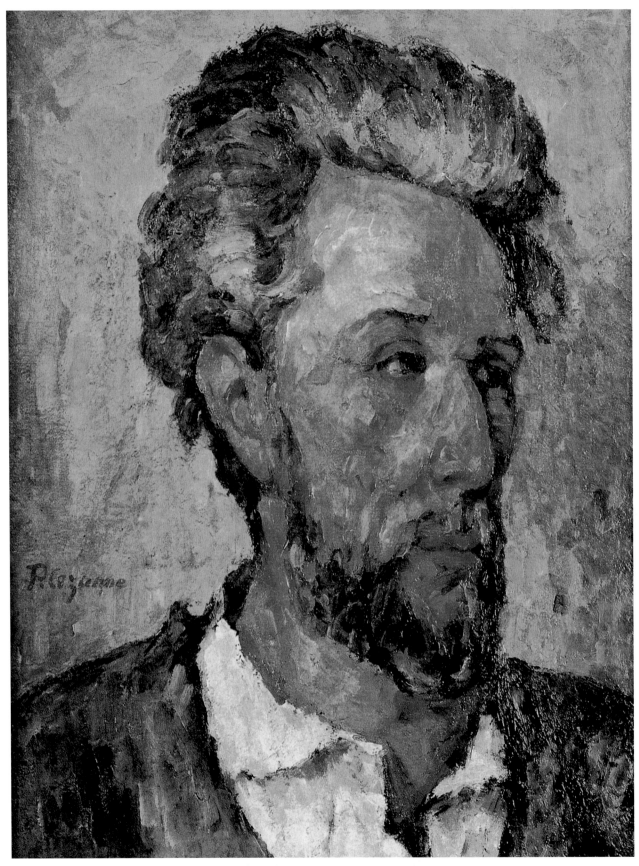

빅토르 쇼케의 초상, 1876-1877, 유화, 46×36cm, 개인 소장

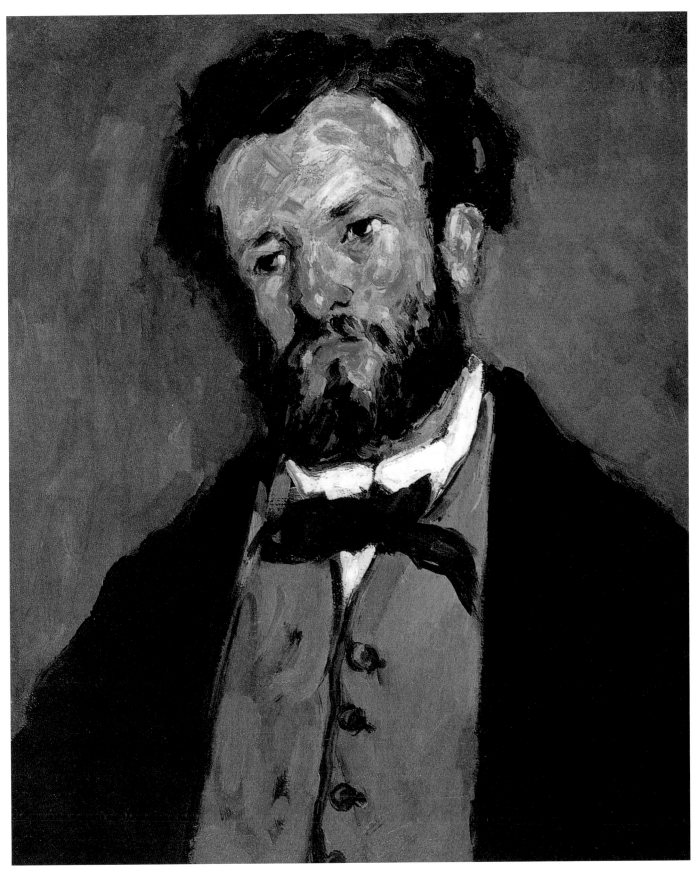

앙토니 발라브레그의 초상, 1869-1870, 유화, 60.4×50.2cm, 말리부, 폴 게티 미술관

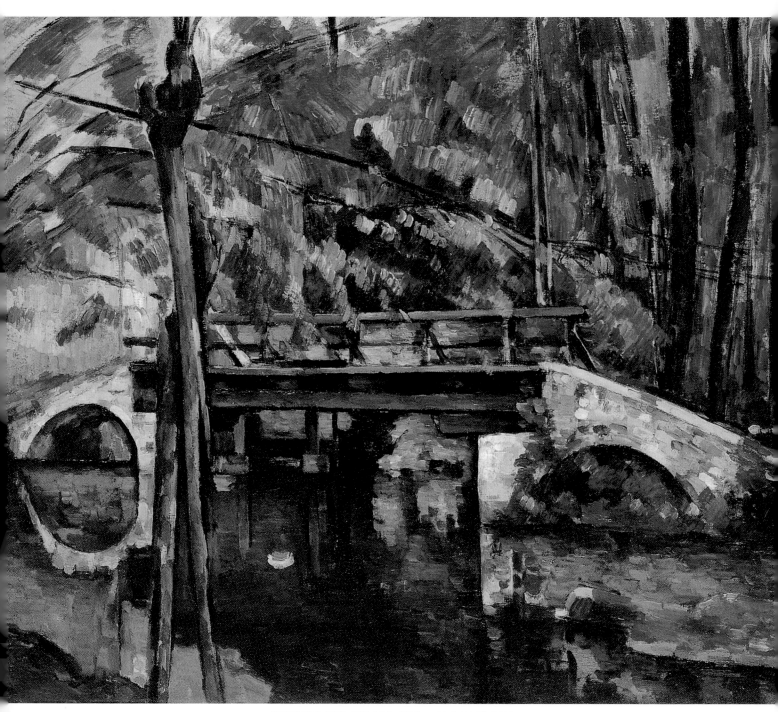

맹시의 다리, 1879, 유화, 58.5×72.5cm, 파리, 오르세 미술관

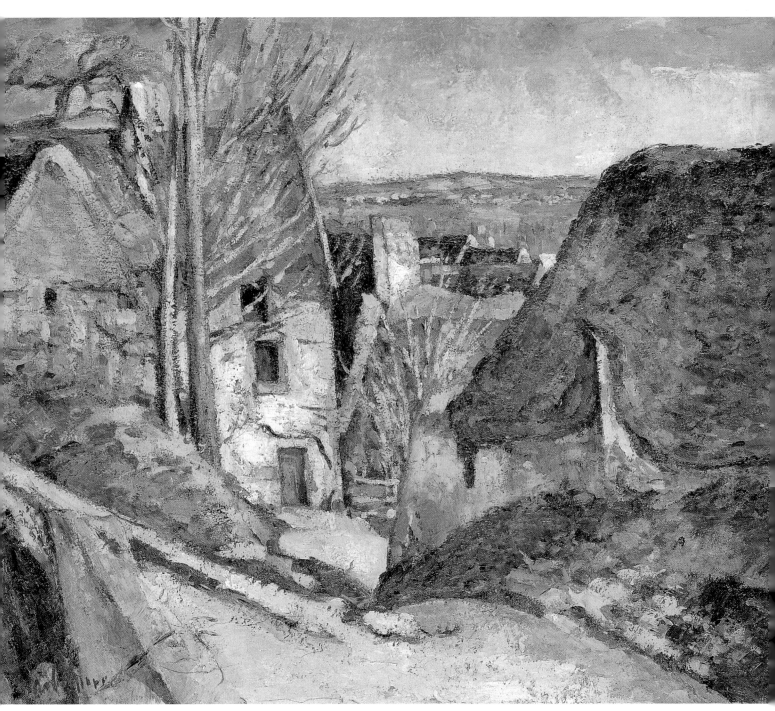

오베르의 목 맨 사람의 집, 1873년경, 유화, 55×66cm, 파리, 오르세 미술관

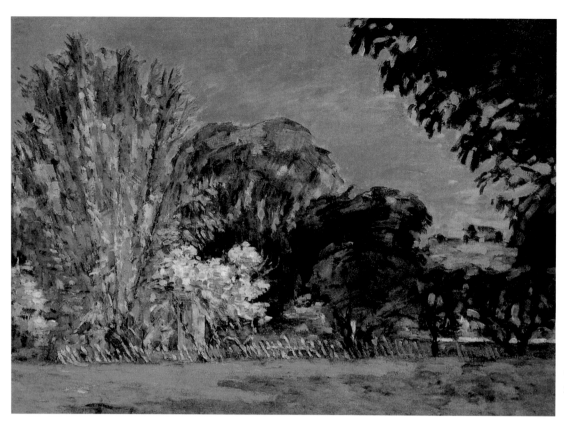

'자 드 부팡' 공원의 나무들,
1875-1876, 유화, 55.5×73.5cm,
개인 소장

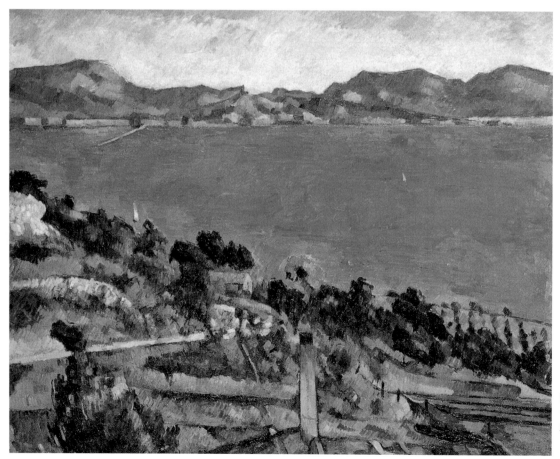

레스타크에서 바라본 마르세유 만,
1878-1879, 유화, 59.5×73cm,
파리, 오르세 미술관

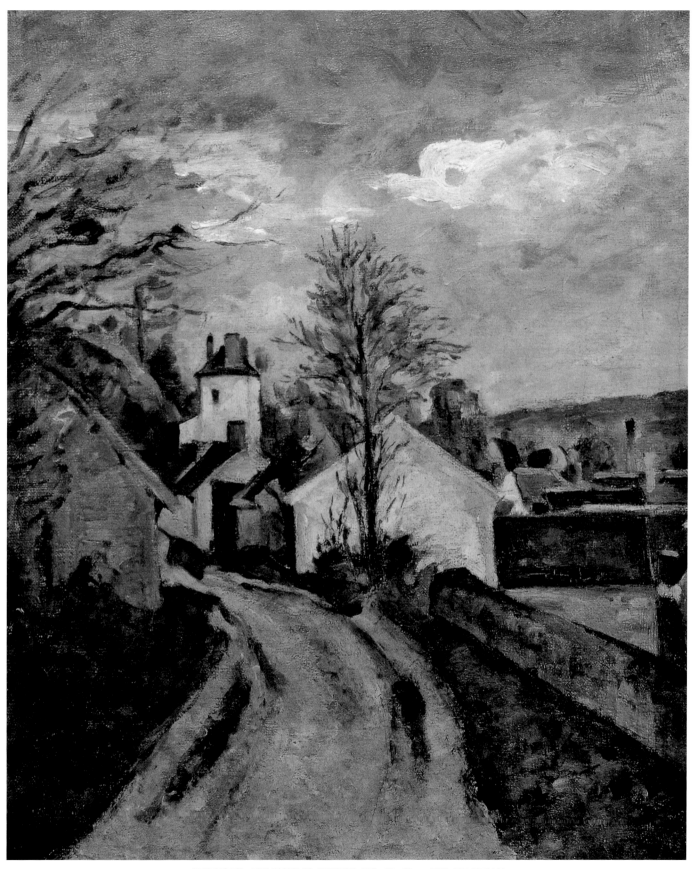

오베르에 있는 가셰 박사의 집, 1873년경, 유화, 46×38cm, 파리, 오르세 미술관

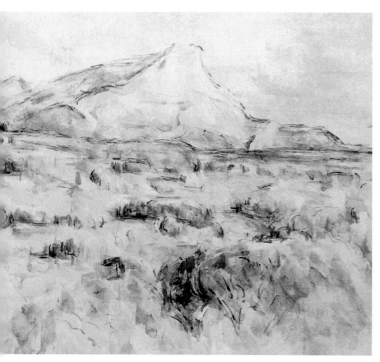

생트빅투아르 산, 1902-1906, 연필·수채, 42.5×54.2cm,
뉴욕 근대미술관

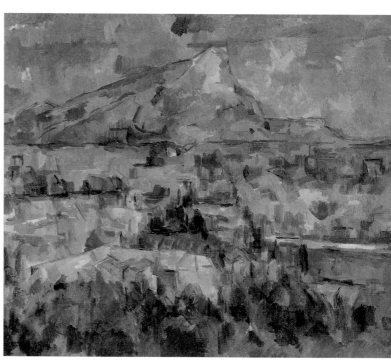

로브에서 본 생트빅투아르 산, 1902-1904, 유화, 69.8×89.5cm,
필라델피아 미술관, 미국

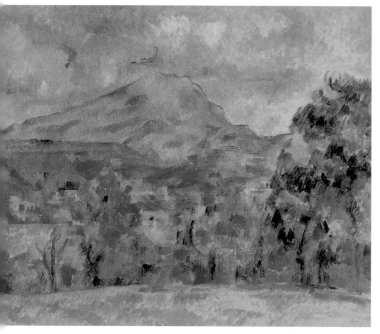

생트빅투아르 산, 1888-1890, 유화, 65×81cm, 파리, 베르그루엥 컬렉션

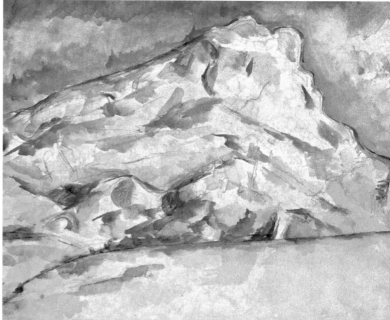

생트빅투아르 산, 1900-1902, 연필·과슈·수채, 31.1×47.9cm,
파리, 오르세 미술관

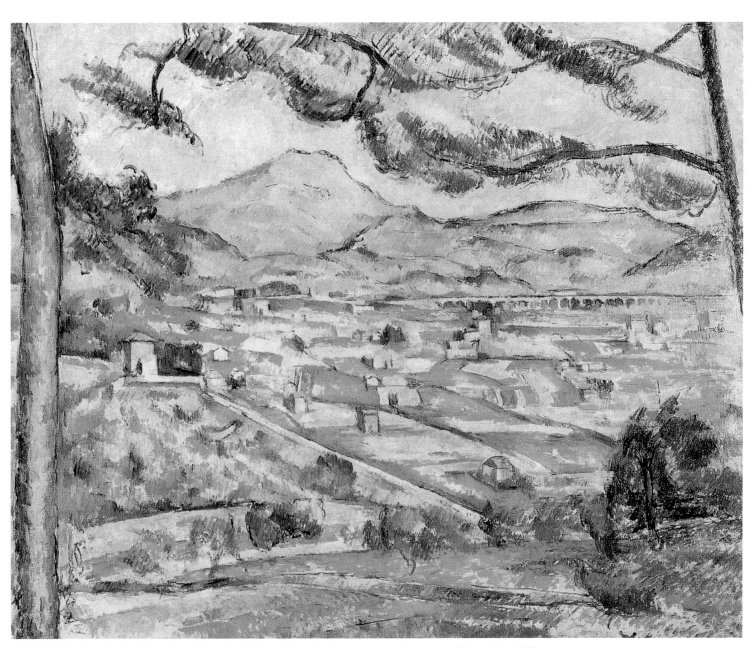

생트빅투아르 산 (큰 소나무), 1886-1887, 유화, 60×73cm, 워싱턴, 필립스 컬렉션

생트빅투아르 산, 1900-1902, 유화, 54×65cm,
에든버러, 스코틀랜드 국립미술관

강둑, 1904-1905, 유화, 65.5×81cm, 개인 소장

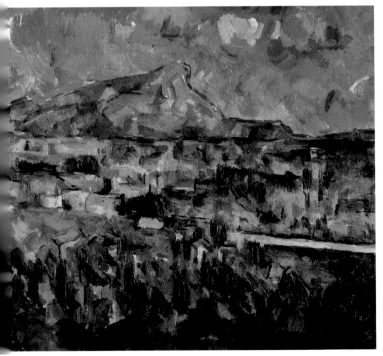

생트빅투아르 산, 1902-1906, 유화, 65×81cm, 필라델피아 미술관, 미국

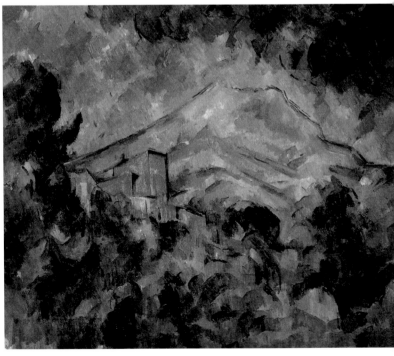

생트빅투아르 산과 샤토 누아르, 1904-1906, 유화, 65.6×81cm,
도쿄, 브리지스톤 미술관

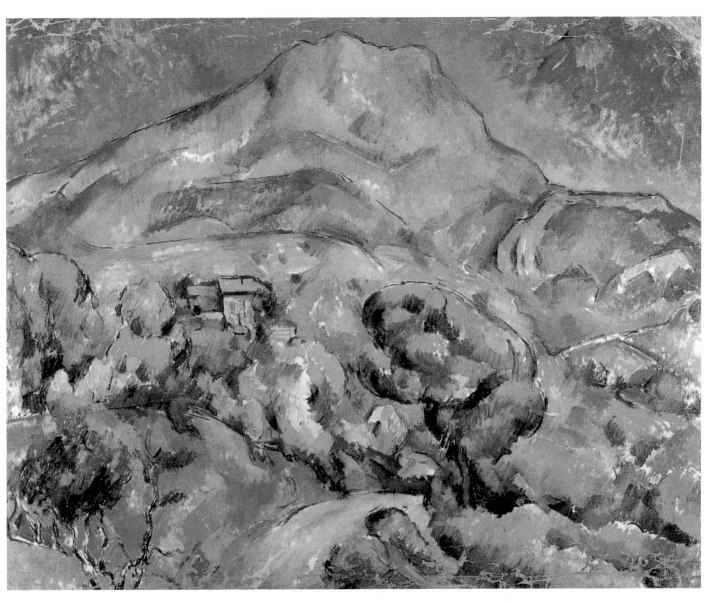

생트빅투아르 산, 1896-1898, 유화, 78×99cm, 상트페테르부르크, 에르미타주 미술관

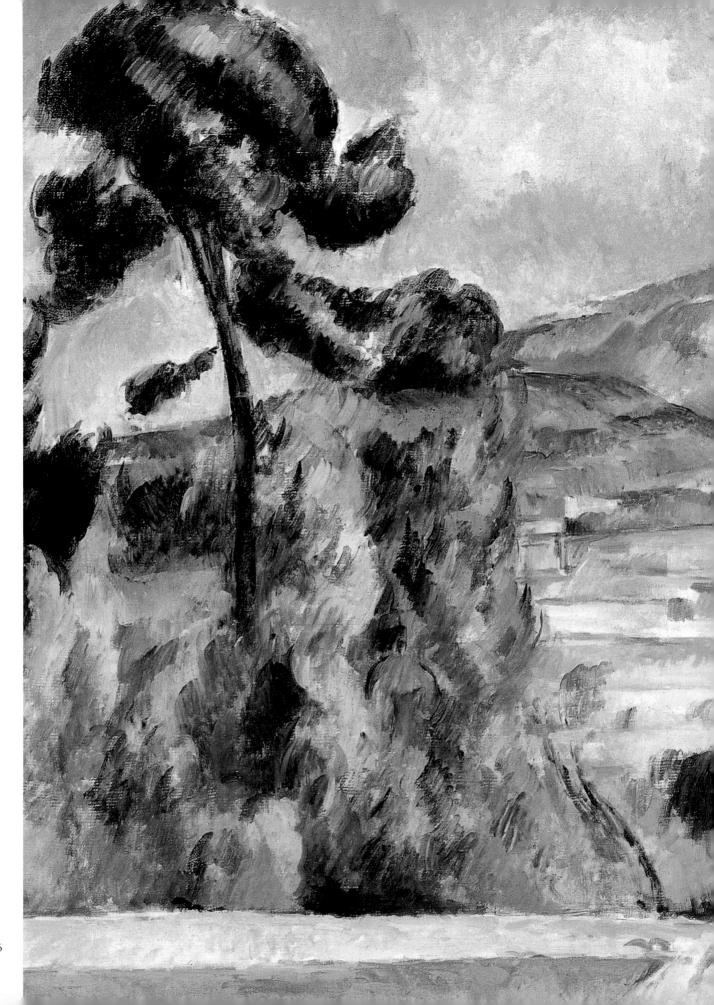

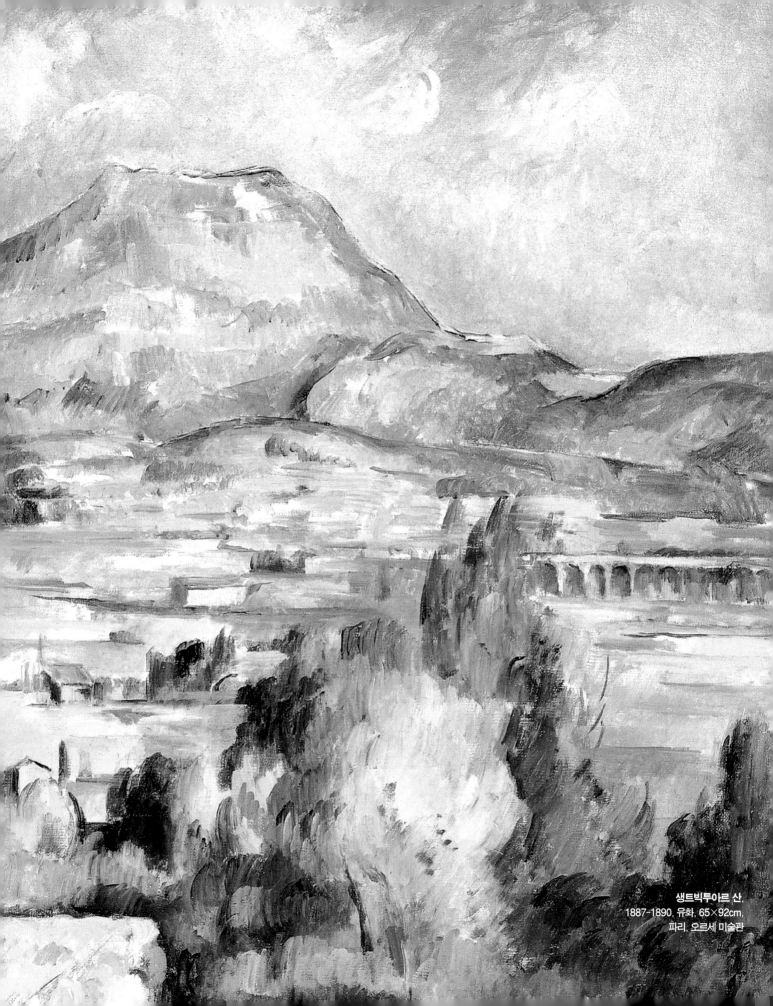

생트빅투아르 산,
1887-1890, 유화, 65×92cm,
파리, 오르세 미술관

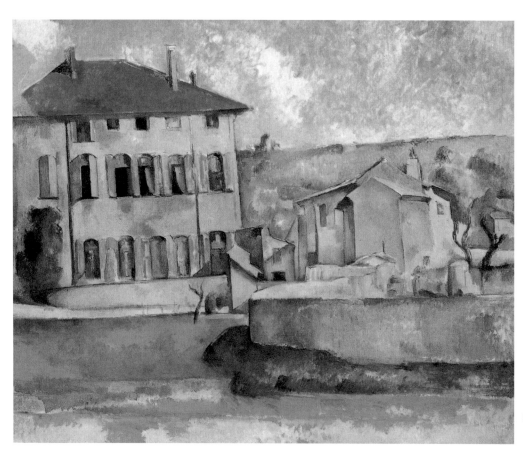

'자 드 부팡'의 집과 농장,
1885-1887, 유화, 60.5×73.5cm,
프라하 국립미술관, 체코

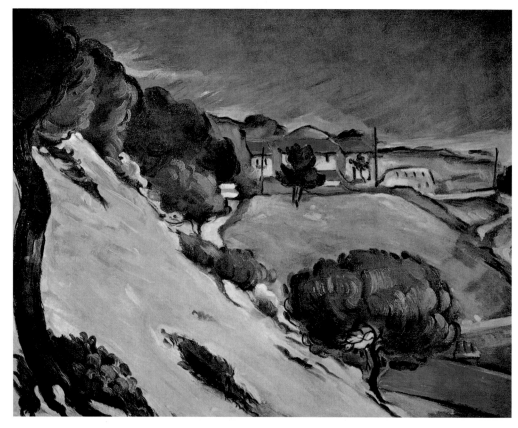

레스타크의 흘러 내리는 눈,
1870년경, 유화, 73×92cm,
개인 소장

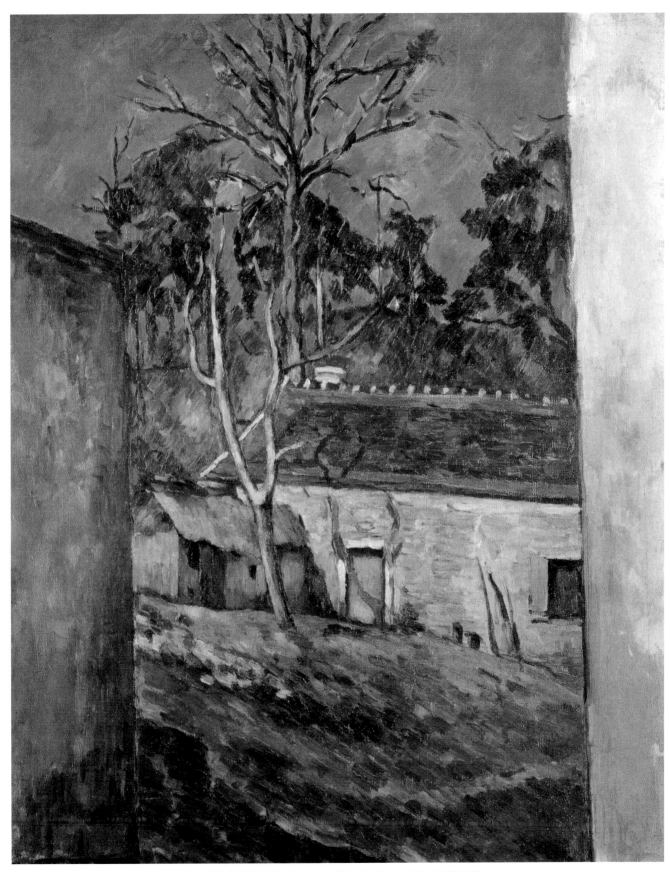

오베르 농가의 마당, 1879-1882, 유화, 85×54cm, 파리, 오르세 미술관

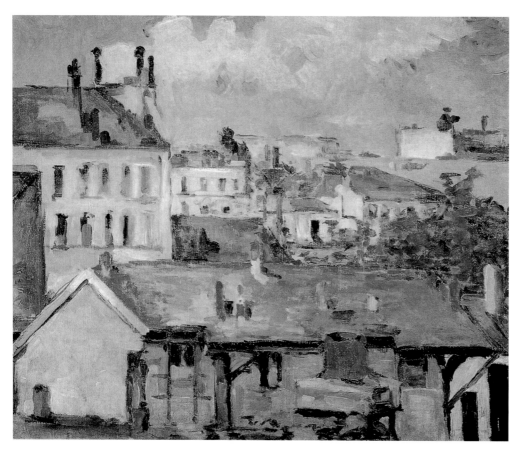

지붕들,
1877년경, 유화, 47×59cm,
베른, 한로제르 컬렉션

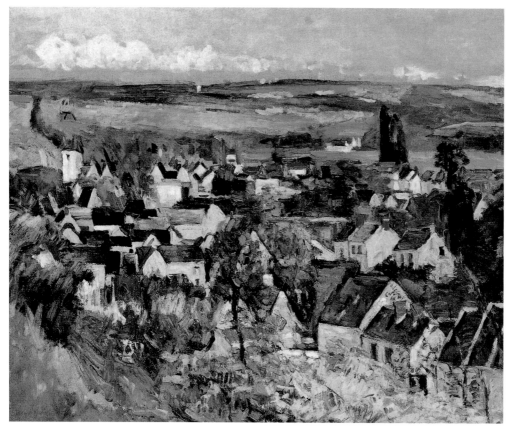

오베르쉬르우아즈의 경관,
1874년경, 유화, 65.2×81.3cm,
시카고 미술연구소

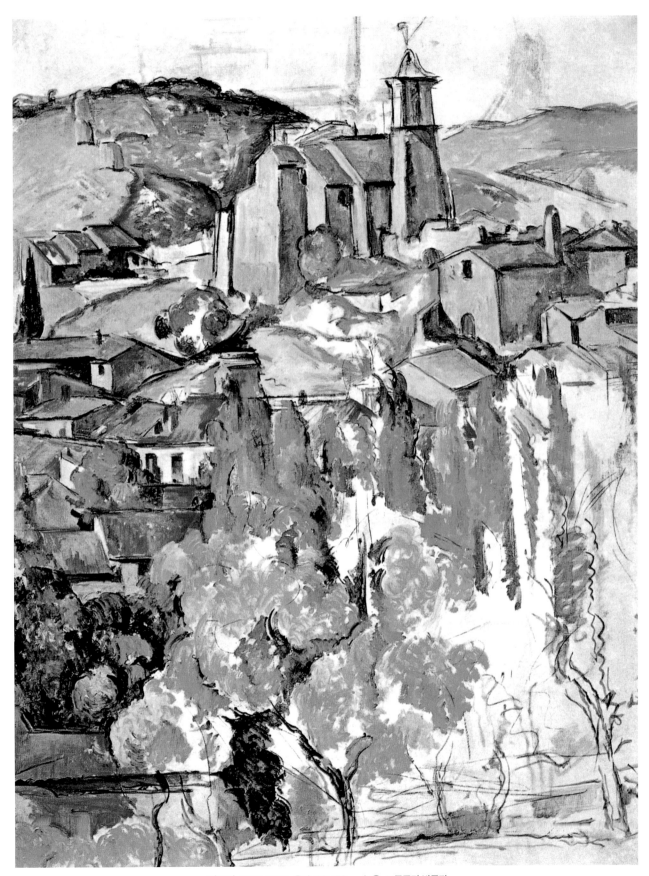

가르단, 1885-1886, 유화, 92×73cm, 뉴욕, 브루클린 박물관

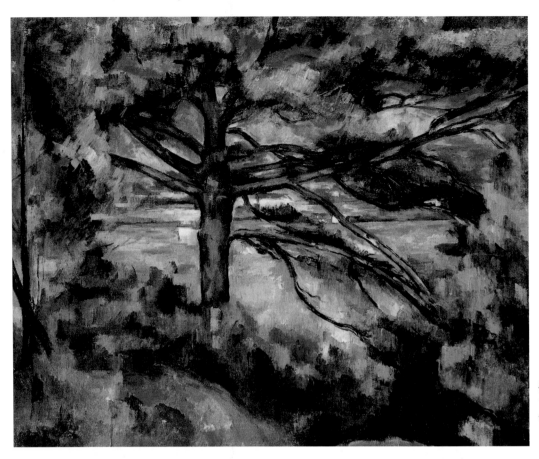

큰 소나무와 붉은 흙,
1895년경, 유화, 72×91cm,
상트페테르부르크, 에르미타주 미술관

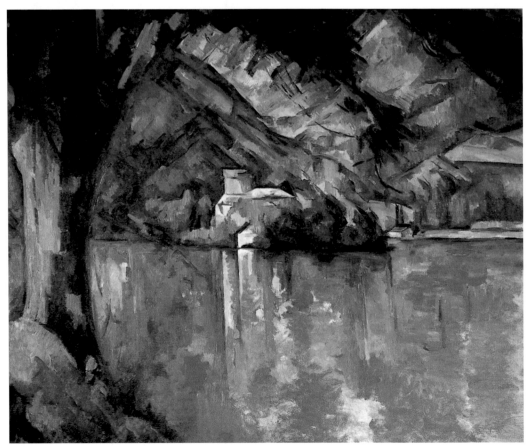

안시 호수,
1869, 유화, 64×79cm,
런던, 코톨드 미술연구소